U0000324

獻給巴布洛、埃米爾和諾埃
瑪麗昂・奧古斯丹

譯者的話

　　本書中絕大部分人名、地名及作品名都採用了法語的拼寫方式，請讀者注意。漢語裡的國名「荷蘭」指的其實是今「低地王國」或「尼德蘭王國」。然而在歷史上，尼德蘭與荷蘭的概念並不重疊，在相當長的時間內，荷蘭都只是尼德蘭王國中兩個省的名字。本書上下兩冊翻譯相關概念時，除明顯指今日荷蘭國家的情況外，均以「尼德蘭」對應法語「Pays-Bas」及形容詞「néerlandais」，以「荷蘭」對應「Hollande」及形容詞「hollandais」。

　　法語地名「Flandres」，也譯佛蘭德斯、佛蘭德、弗朗德爾、弗朗德勒等；其形容詞「flamand」，也譯弗拉芒或佛拉芒——本書中統一譯為「弗蘭德斯」。這一歷史地名泛指古代尼德蘭南部地區，位於西歐低地西南部、北海沿岸，包括今比利時、法國和荷蘭三國的部分區域。

　　本書中提到的「羅曼式」對應的是法語形容詞「roman」，在藝術領域，一般指西歐中世紀一段時期內（從加洛林王朝末期到哥德式風格興起之前）的建築藝術。與「羅馬式」（法語為「romain」）指涉範圍不一樣。

　　最後，「王家」對應的法語形容詞是「royal」，說明該國家是「王國」（royaume），其首腦是「國王」（roi）；「皇家」則對應法語形容詞「impérial」，說明該國家是「帝國」（empire），首腦是「皇帝」（empereur）。在歐洲歷史上出現過「王國」和「帝國」兩種不同的政治形態，二者不可混淆。

<div align="right">全慧</div>

國家圖書館出版品預行編目（CIP）資料

漫畫說藝術史：從史前到文藝復興/ 瑪麗昂‧奧古斯丹(Marion Augustin)著；布魯諾‧海茨(Bruno Heitz)圖；全慧譯
--初版. -- 台北市：香港商亮光文化有限公司台灣分公司，2024.1
面；公分. --（藝術）
譯自：L'Histoire de l'Art en BD - 1: De la préhistoire... à la Renaissance!
ISBN 978-626-97879-2-0（平裝）

909.4 113000494

漫畫說藝術史
從史前到文藝復興

Titles: L'Histoire de l'Art en BD - 1: De la préhistoire... à la Renaissance!
Text: Marion Augusti; illustrations: Bruno Heitz

Original French edition and artwork © Editions Casterman
All rights reserved.
Text translated into Complex Chinese © Enlighten & Fish Ltd 2023
This copy in Complex Chinese can only be distributed and sold in Hong Kong ,Taiwan and Macau excluding PR .China
Print run : 1-1000
Retail price: NTD$420 / HKD$118

原書名	L'Histoire de l'Art en BD - 1: De la préhistoire... à la Renaissance!
作者	瑪麗昂‧奧古斯丹 Marion Augustin
繪圖	布魯諾‧海茨 Bruno Heitz
譯者	全慧
出版	香港商亮光文化有限公司 台灣分公司
	Enlighten & Fish Ltd (HK) Taiwan Branch
主編	林慶儀
設計/製作	亮光文創有限公司
地址	台北市大安區敦化南路一段170號2樓
電話	（886）85228773
傳真	（886）85228771
電郵	info@signfish.com.tw
網址	signer.com.hk
Facebook	www.facebook.com/TWenlightenfish
出版日期	二〇二四年一月初版
ISBN	978-626-97879-2-0
定價	NTD$420 / HKD$118
兩冊套裝定價	NTD$750 / HKD$220

文（法）瑪麗昂·奧古斯丹
繪（法）布魯諾·海茨 / 譯 全慧

漫畫說藝術史

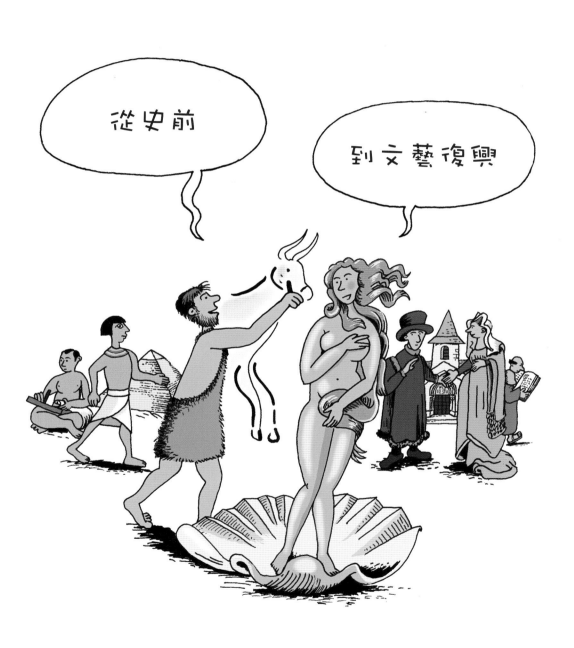

我們的生活中，**藝術無處不在**：在房屋或建築物的外觀上，在牆上的招貼畫中，在各式各樣的電影裡。

然而，藝術來自哪裡？人類為什麼要創作藝術品？在漫長的歲月裡，藝術都有哪些形式？受到了哪些推動？採用了哪些技術手段？從一種文明到另一種文明，藝術品是如何傳承的？以前的人們是怎麼看待它們的？為什麼有的藝術品被保存了下來，而有的卻被歷史遺忘了？

本書上卷將勾勒出從史前文明至文藝復興時期，西方藝術發展的主要歷程。重點講述視覺藝術，亦即繪畫、雕塑和建築。

翻過此頁，你將穿梭時空，一睹藝術的神奇歷史……等待你的，是想像力的寶藏，是創造力的奇觀，是驚歎，是感動！

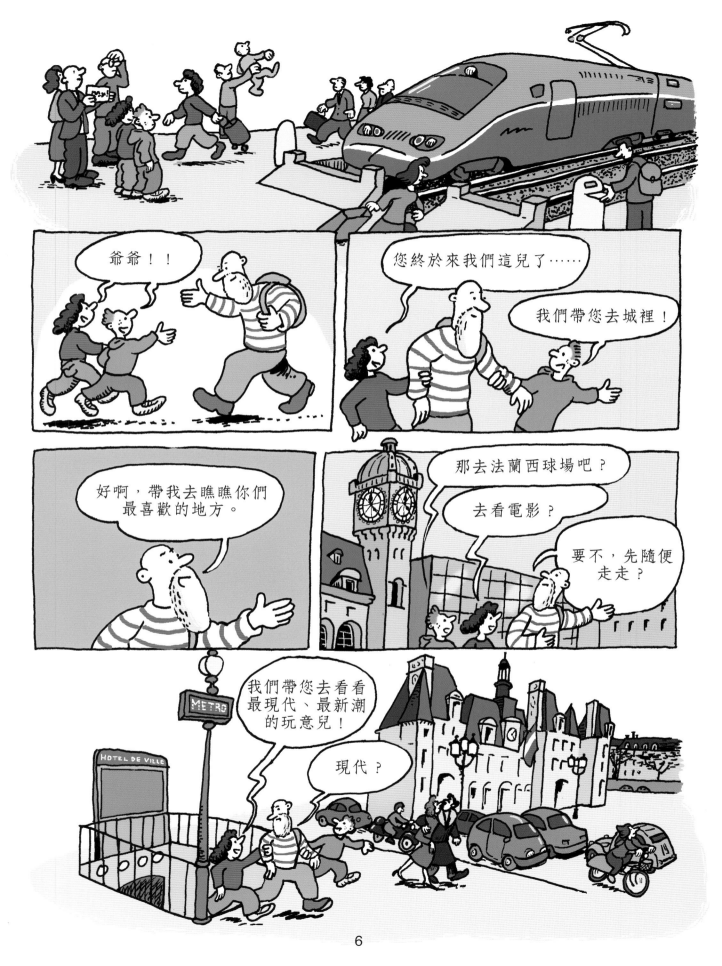

從人類開始製造初級的生產工具，到距今約75000年前出現原始藝術的痕跡，中間大約經歷了200萬年。圖上是在南非的一個山洞裡發現的一支刻紋赭色短棍。

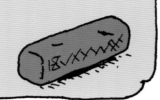

那這支短棍的歷史可真久哎！

不算很久哦！要知道，人類出現在地球上，可是在300萬年以前，相比之下，75000年前並不算太久遠。

最早的圖像和小型雕塑，出現在約40000年前。這一時期被稱為舊石器時代早期，那時，尼安德塔人和智人在歐洲大陸上共存。

他們製作物品的手段更加完善，而且會製造首飾。考古發現的若干骨笛證明了他們還會演奏音樂。

這些人類還會用圖畫來裝飾他們居住的山洞或岩洞的牆壁，我們稱其為史前洞穴藝術。歐洲已經發現了多處繪有壁畫的史前洞穴。

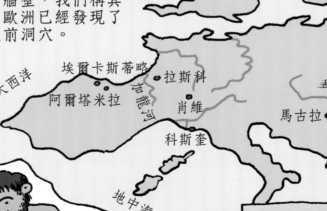

大西洋

埃爾卡斯蒂略
阿爾塔米拉
韋澤爾河
拉斯科
肖維
科斯奎
地中海
多瑙河
馬古拉
黑海

此外，他們還會雕刻一些小雕像。不過只有用堅實材質製作的才能流傳到今天：石雕、骨雕或者象牙雕，都是些動物或者人像。這種小雕像可以拿在手中，可以挪動——它們屬於可移動的藝術。

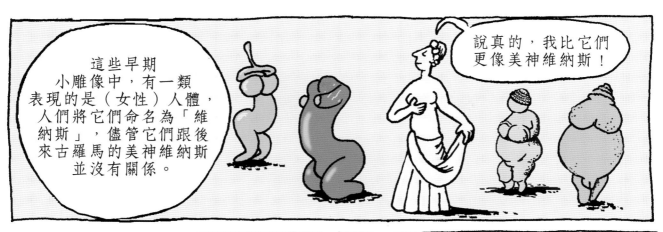

這些早期小雕像中，有一類表現的是（女性）人體，人們將它們命名為「維納斯」，儘管它們跟後來古羅馬的美神維納斯並沒有關係。

說真的，我比它們更像美神維納斯！

目前已知最早的袖珍維納斯雕像是在35000年至40000年前雕刻的，發現於德國南部，名為霍赫特·菲爾斯的維納斯，它是用猛獁象的象牙雕刻而成，高度為六厘米。

沒有頭部，取而代之的是一個磨損了的繩孔。

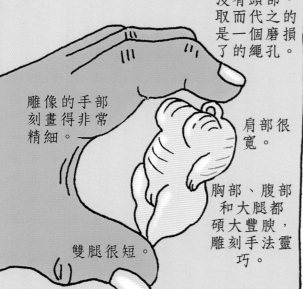

雕像的手部刻畫得非常精細。

肩部很寬。

胸部、腹部和大腿都碩大豐腴，雕刻手法靈巧。

雙腿很短。

它有可能是一種護身符，作為項鏈墜子佩戴，用來抵禦危險。

對了！我們在博物館看到過一個！

可醜了！

說到美醜，這可是一個複雜的問題。

今天我們覺得美的事物，100年前的人就不一定贊同。所以啊，你們想想，何況是40000年前的人呢……

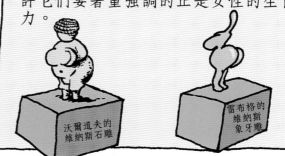

迄今共發掘出250尊袖珍維納斯雕像。它們的共同特點是對女性特徵的誇張表現（如胸部、腹部、生殖器官等）：也許它們要著重強調的正是女性的生育能力。

沃爾道夫的維納斯石雕

雷布格的維納斯象牙雕

最早的人臉造像出現在距今約23000年前的格拉維特時期（舊石器時代晚期），在法國西南部的朗德省被發現。這就是「布拉桑普伊的維納斯」雕像，這是一張非常寫實的人臉，其完美的比例證明了雕刻者的技藝之高超。

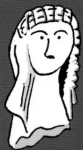
規則方格狀的頭髮
修長的頸部

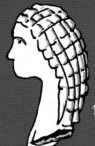
杏仁狀的眼睛
挺直的鼻子

猛獁象象牙雕刻（高4厘米）

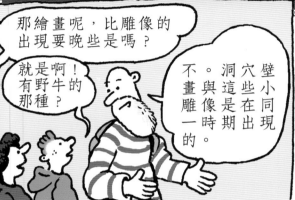

那繪畫呢，比雕像的出現要晚些是嗎？

就是啊！有野牛的那種？

壁畫小同現在出現。這些出現在出現。不。洞穴與雕像是同一時期的。

最早的繪畫要追溯到35000年前，那時，人類居住在岩洞或帳篷裡。

在瓦隆蓬達爾克*的肖維岩洞裡，有著世界上最早的裝飾壁畫，它們直到1994年才被發現。

最著名的史前洞穴壁畫，要數韋澤爾河谷**中的拉斯科洞穴壁畫。它們於1940年被發現，此前已經沉睡了17000年。洞窟內壁高達七米，被十幾隻公牛、野牛和馬的繪畫以及雕刻鋪滿。

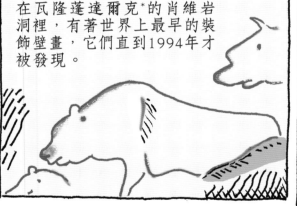

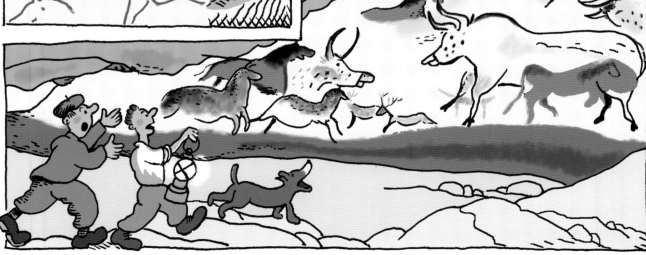

*屬法國阿爾代什省（編碼07）　　**屬法國多爾多涅省（編碼24）

世界上目前已知的300處洞穴壁畫中，有250處（包括拉斯科壁畫）都誕生於馬格德林時期，即西元前17000年至西元前12000年之間，真可謂是壁畫藝術的「黃金時代」。

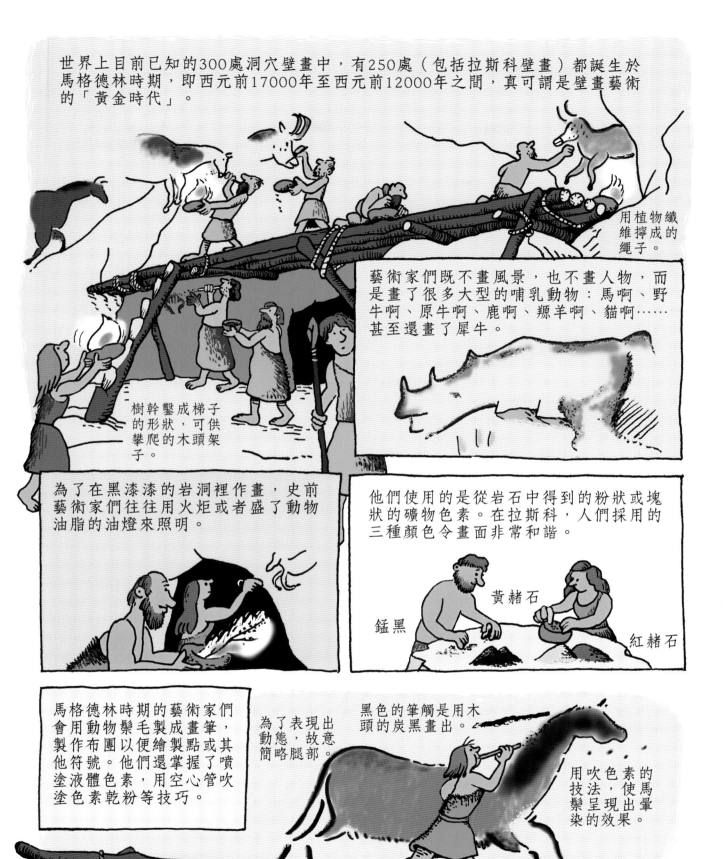

用植物纖維擰成的繩子。

藝術家們既不畫風景，也不畫人物，而是畫了很多大型的哺乳動物：馬啊、野牛啊、原牛啊、鹿啊、羱羊啊、貓啊……甚至還畫了犀牛。

樹幹鑿成梯子的形狀，可供攀爬的木頭架子。

為了在黑漆漆的岩洞裡作畫，史前藝術家們往往用火炬或者盛了動物油脂的油燈來照明。

他們使用的是從岩石中得到的粉狀或塊狀的礦物色素。在拉斯科，人們採用的三種顏色令畫面非常和諧。

黃赭石

錳黑

紅赭石

馬格德林時期的藝術家們會用動物鬃毛製成畫筆，製作布團以便繪製點或其他符號。他們還掌握了噴塗液體色素，用空心管吹塗色素乾粉等技巧。

為了表現出動態，故意簡略腿部。

黑色的筆觸是用木頭的炭黑畫出。

用吹色素的技法，使馬鬃呈現出暈染的效果。

用布團上色，使色調均勻。

11

這些動物被刻畫得非常準確，下筆很篤定。因為畫家們通過狩獵過程中的觀察，對牠們的動作已經純熟於心。

除了動物，藝術家們還畫出或者刻出了一些神秘的符號：有徽章狀的，點狀的，十字狀的，人字形的，還有大量的線條……

也許是一種語言吧？

或者是數字？

目前還不知道呢。

在這幅表現狩獵場面的畫作中，人類似乎被野牛攻擊了。

在拉斯科洞窟中，壁畫離地面很高。藝術家們會把一些動物形象拉長或加寬，還會利用岩壁的凸起來使作品更具象。

火炬發出搖曳不定的光線，很可能讓動物們的動作看起來更加逼真。這些圖畫是不是有什麼巫術上的功用？洞穴裡還有很多秘密是我們不知道的呢。

西元前10000年左右，氣候變暖。人類部落向北遷徙，他們曾經居住的地區逐漸被森林所覆蓋。這些洞穴也就被廢棄，不久便被徹底遺忘了。

幸好，它們如今又被重新發現啦！

我們可以去拉斯科或肖維岩洞參觀嗎？

不可以，因為遊人的參觀會使壁畫受損。不過啊，高度模擬的複製品已經向大眾開放啦。

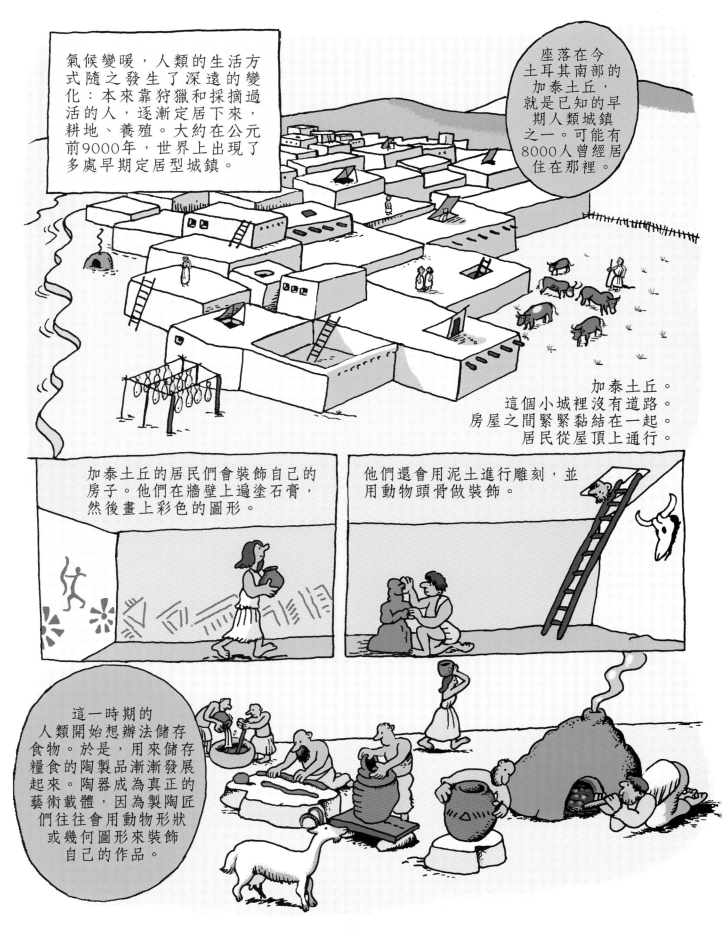

氣候變暖，人類的生活方式隨之發生了深遠的變化：本來靠狩獵和採摘過活的人，逐漸定居下來，耕地、養殖。大約在公元前9000年，世界上出現了多處早期定居型城鎮。

座落在今土耳其南部的加泰土丘，就是已知的早期人類城鎮之一。可能有8000人曾經居住在那裡。

加泰土丘。
這個小城裡沒有道路。
房屋之間緊緊黏結在一起。
居民從屋頂上通行。

加泰土丘的居民們會裝飾自己的房子。他們在牆壁上遍塗石膏，然後畫上彩色的圖形。

他們還會用泥土進行雕刻，並用動物頭骨做裝飾。

這一時期的人類開始想辦法儲存食物。於是，用來儲存糧食的陶製品漸漸發展起來。陶器成為真正的藝術載體，因為製陶匠們往往會用動物形狀或幾何圖形來裝飾自己的作品。

同一時期，在歐洲的西部，人類用沉重的石頭創造出了一種雄偉的建築：巨石建築。

哦！就像奧貝利克斯*的糙石巨柱對吧！

唔，這個聯想很有意思，不過史前巨石建築可比高盧人要早多啦！

有些史前巨石建築是筆直排列的，例如在法國布列塔尼地區的卡納克，3000根石柱排隊矗立，綿延4000米。

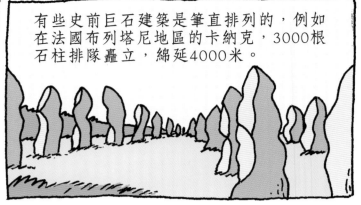

還有一些巨石建築則排列成居所的形狀（被稱為石棚或石桌墳）或環形（被稱為大石圈）。最有名的史前巨石建築，要數英國南部的巨石陣。它規模宏大，充滿神秘氣息，是非常了不起的傑作。

巨石陣大約建造於公元前2800年，週邊先是一圈被土堤圍住的旱溝，接著是一大圈圓形土坑。

土坑圈再往裡，豎立著數十根巨石，每一根都體積驚人。

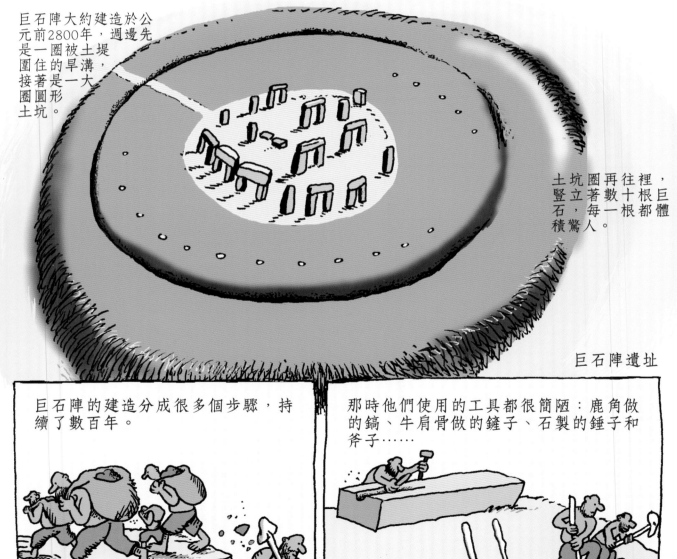

巨石陣遺址

巨石陣的建造分成很多個步驟，持續了數百年。

那時他們使用的工具都很簡陋：鹿角做的鎬、牛肩骨做的鏟子、石製的錘子和斧子……

*法國著名系列漫畫《高盧英雄歷險記》的主人公之一，天生神力，以搬運糙石巨柱為業。

14

後來，石陣中心的頂上被架起了木樑，也許還曾有過一個屋頂。

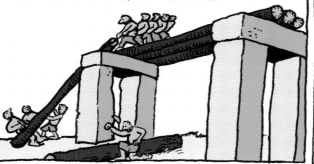

陣中的巨石，有些甚至來自250公里外的採石場！這些巨石是怎麼運輸的呢？可能先是通過船隻走水路，然後用滾木拖到目的地。

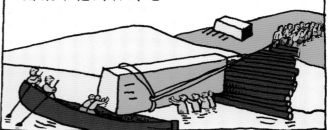

巨石陣當時是一處聖所，作為墓地，也可能曾作為天文臺使用。大約西元前1500年，人們又建了一圈更高大的巨石陣，還在上面安裝了石楣。在樹立巨石時，需要數百個男人一起，他們可能是在首領的指揮下完成這項任務的。

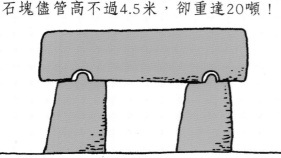

當時的鑿切技術已經相對完善，能將巨石之間的連接安裝得很穩定。有些石塊儘管高不過4.5米，卻重達20噸！

為什麼人們願意聚集起來，一起完成這項工程呢？

是為了敬神吧？

這個還是個未解之謎哪！

還不知道呀，您不是什麼都知道嗎？

新石器時代的人類並沒有給我們留下隻言片語，也沒有任何文字記載！

對我們來說幸運的是，同一時期，在美索不達米亞地區和埃及，文字正在誕生……

於是，史前歷史結束了，有文字記載的歷史正式拉開帷幕！

古代時期大事記

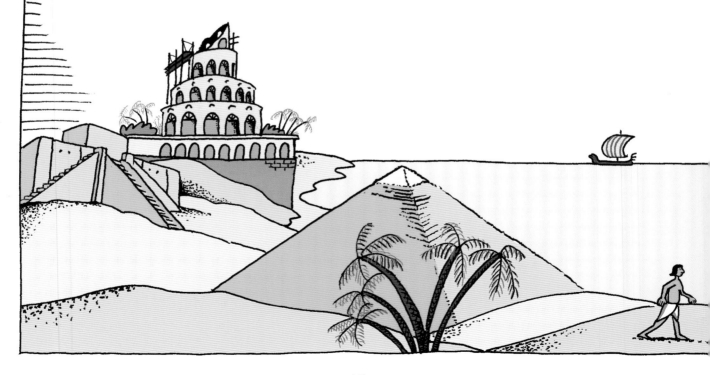

在那些氣候溫熱、水源充足、擁有易於馴養的動物的地區，農業和畜牧業順利地發展起來。在被希臘人稱為「美索不達米亞」的近東地區，從西元前8000年開始就已經是這種生活模式了。人們種植穀物和亞麻，同時馴化了山羊、綿羊和野豬。

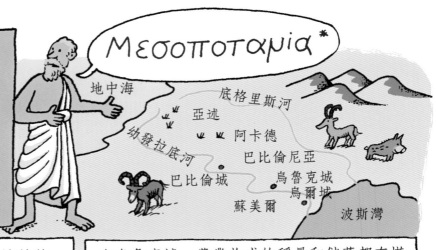

ΜΕΣΟΠΟΤΑΜΙΑ*

地中海　底格里斯河　亞述　阿卡德　幼發拉底河　巴比倫尼亞　巴比倫城　烏魯克城　烏爾城　蘇美爾　波斯灣

西元前4000年左右，定居型城鎮的規模逐漸擴大。在缺乏石頭的情況下，早期的城市，例如烏魯克城，是用土磚建起來的。

在烏魯克城，農業收成的稱量和儲藏都在塔廟範圍內進行。塔廟是古巴比倫人的大神廟，也是整個城市的制高點。

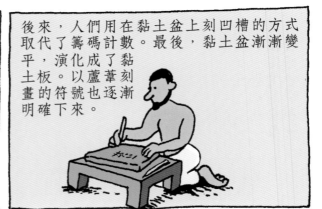

最初，負責記帳的人通過往黏土盆裡投放籌碼的方式來計數，上面的不同徽章可以區別出主人的身分。

48，49，50……

50隻山羊！

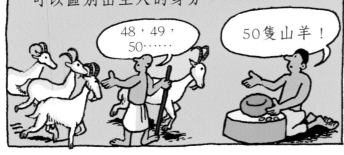

後來，人們用在黏土盆上刻凹槽的方式取代了籌碼計數。最後，黏土盆漸漸變平，演化成了黏土板。以蘆葦刻畫的符號也逐漸明確下來。

就這樣，文字誕生了！早期的文字很像圖畫。美索不達米亞的謄寫人會用幾條短線來表示動物或其他物體：這就是圖畫文字。他們在柱子上從上至下、從右至左地書寫。不久後，表詞文字誕生，接著出現了表音文字。由於這種文字在黏土上刻畫時有很多尖角，所以被稱為楔形文字。從楔形文字到能夠轉換為其他多種語言的代碼，還要花上好幾個世紀。

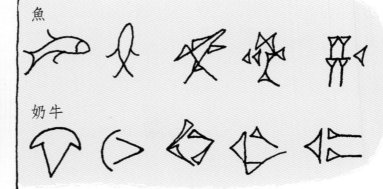

魚

奶牛

*希臘語，美索不達米亞。

在美索不達米亞地區的最南端，蘇美爾國內，興起了另一個大城市：烏爾。城邦的管理者非常富有。他們命令人給自己修建宮殿，考古學家還發現，他們入葬時墓穴裡放著的可都是貨真價實的財寶。

瞧，這些是殉葬的人……

這些奴隸陪葬，是為了在墓穴裡繼續跟隨著王。

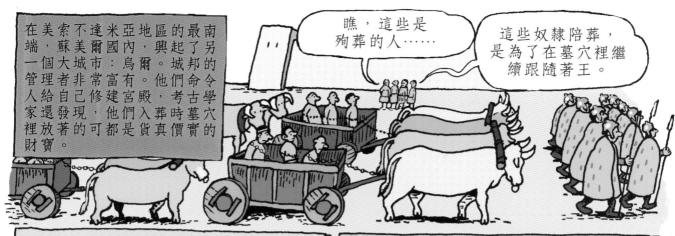

富有的死者躺在墓穴裡，身邊環繞著傢俱、樂器、杯罐，以及金銀打造的武器。

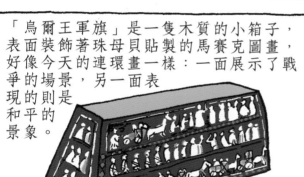

烏爾的王妃或公主們入葬時，都佩戴著奢華的首飾：頭戴金葉做成的冠飾，頸上的項鏈則是打造成花葉形狀的珍貴寶石。

「烏爾王軍旗」是一隻木質的小箱子，表面裝飾著珠母貝貼製的馬賽克圖畫，好像今天的連環畫一樣：一面展示了戰爭的場景，另一面表現的則是和平的景象。

軍旗？是像一面旗幟那樣嗎？

不，不太像，不過它可是迄今發現最早表現美索不達米亞地區軍隊的東西了。

圖中最高大的就是烏爾王。

被捆起來的是俘虜。

蘇美爾人使用的是四輪戰車。

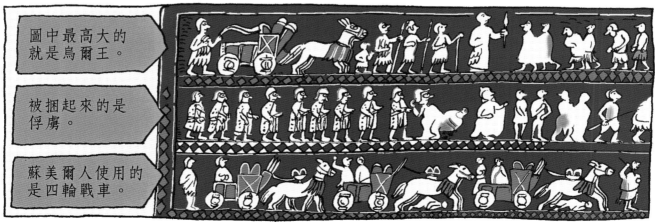

大約西元前2400年，阿卡德帝國的國王薩爾貢征服並統一了美索不達米亞地區的富庶城邦。藝術家們都將他表現得與眾不同，不似凡人。

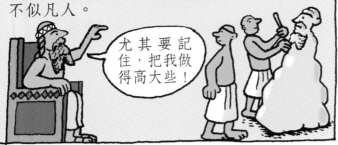

尤其要記住，把我做得高大些！

在這個時期，雕像可不僅僅是一個人或神的圖像而已，而是其本人，可以代表他行使權力。

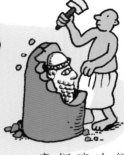

額前束髮帶

髮髻

青銅頭像雕塑

精雕細琢的長鬍鬚

這個青銅頭像表明，當時的冶金匠人已經掌握了「失蠟法」。直到今天，我們鑄造青銅器時，採用的仍然是這種方法。

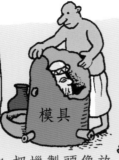

模具

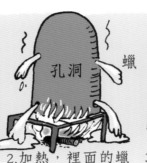

孔洞

蠟

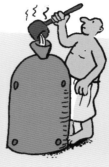

1. 把蠟製頭像放在中間，外側用模具層完全覆蓋住。

2. 加熱，裡面的蠟製頭像熔化後，從預留的孔洞中流出。

3. 從孔中灌入熱熔的青銅液。

4. 青銅液冷卻後，砸碎模具，取出裡面成型的青銅器。

滾筒印章藝術也發展起來。這是一種用硬質石頭雕刻的小物件，將它在濕潤的黏土條板上滾動按壓後，圖案就顯現在黏土板上了。

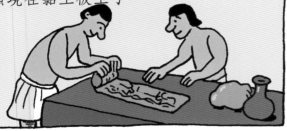

伊卜尼·夏魯姆的滾筒印章在黏土板上滾壓兩圈後，效果如下圖。

滾筒印章（直徑2.6厘米）。

上部是水牛。下面是河水。水從瓶中源源湧出，這是豐饒的象徵。

宗教在美索不達米亞居民的生活裡居於中心地位。給達官顯貴們的造像，大多表現的是他們祈禱時的場景，例如這尊白色雪花石膏雕像，製作於西元前2340年。它在馬瑞（今敘利亞）被發現，表現的是埃比·伊爾總督，他正在祈禱，右手置於左手之上。

總督的名字被刻在肩膀上，以使被造像者的存在感體現得更明確。

採用當時達官顯貴的普遍裝束：頭髮剃光，鬍鬚濃密。藍色的眼睛是由貝殼和青金石鑲嵌而成。

下著科納克斯，一種綿羊毛製成的裙子。

約在西元前1790年，漢摩拉比終結了阿卡德帝國在美索不達米亞地區的統治。作為整個地區的新主人，漢摩拉比希望以一種公正的形式來行使權力。為此，他命令人把法典刻在高大而堅硬的石碑上，樹立在各處，從而讓人民瞭解自己王國的法律。下面就是其中的一根《漢摩拉比法典》石柱。

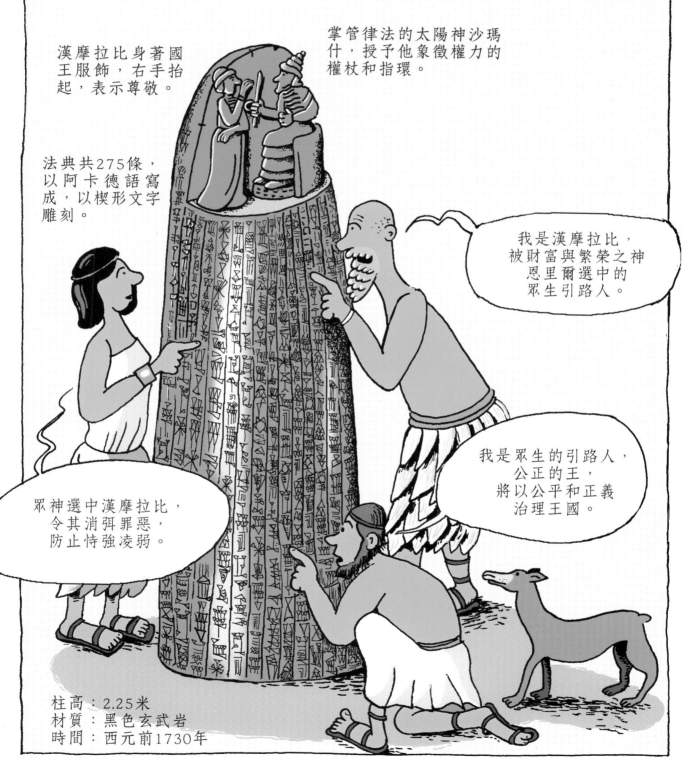

漢摩拉比身著國王服飾，右手抬起，表示尊敬。

掌管律法的太陽神沙瑪什，授予他象徵權力的權杖和指環。

法典共275條，以阿卡德語寫成，以楔形文字雕刻。

我是漢摩拉比，被財富與繁榮之神恩里爾選中的眾生引路人。

眾神選中漢摩拉比，令其消弭罪惡，防止恃強凌弱。

我是眾生的引路人，公正的王，將以公平和正義治理王國。

柱高：2.25米
材質：黑色玄武岩
時間：西元前1730年

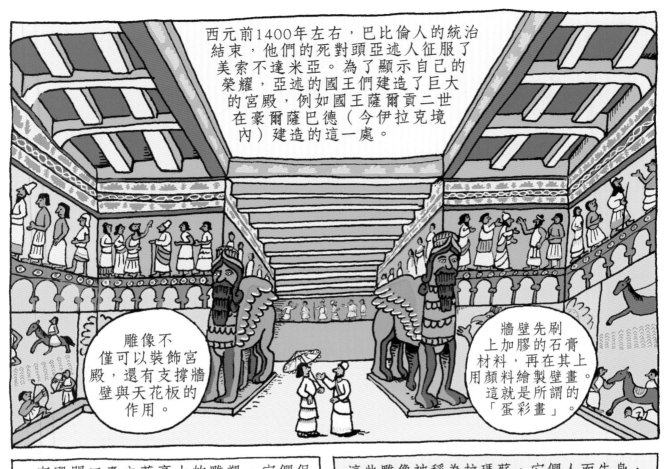

西元前1400年左右，巴比倫人的統治結束，他們的死對頭亞述人征服了美索不達米亞。為了顯示自己的榮耀，亞述的國王們建造了巨大的宮殿，例如國王薩爾貢二世在豪爾薩巴德（今伊拉克境內）建造的這一處。

雕像不僅可以裝飾宮殿，還有支撐牆壁與天花板的作用。

牆壁先刷上加膠的石膏材料，再在其上用顏料繪製壁畫。這就是所謂的「蛋彩畫」。

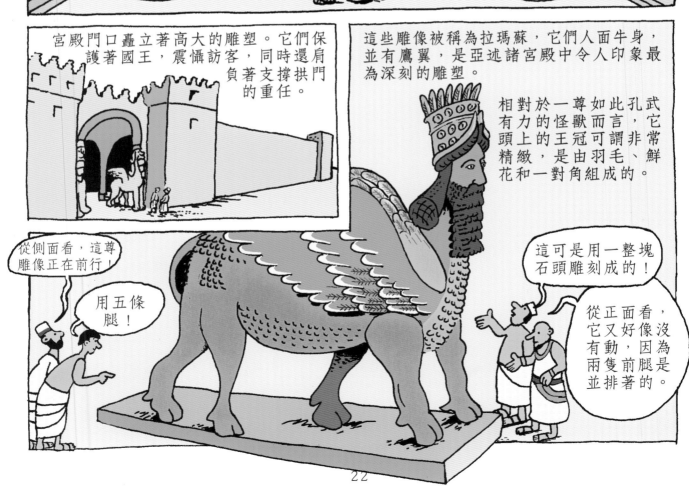

宮殿門口矗立著高大的雕塑。它們保護著國王，震懾訪客，同時還肩負著支撐拱門的重任。

這些雕像被稱為拉瑪蘇，它們人面牛身，並有鷹翼，是亞述諸宮殿中令人印象最為深刻的雕塑。

相對於一尊如此孔武有力的怪獸而言，它頭上的王冠可謂非常精緻，是由羽毛、鮮花和一對角組成的。

從側面看，這尊雕像正在前行！

用五條腿！

這可是用一整塊石頭雕刻成的！

從正面看，它又好像沒有動，因為兩隻前腿是並排著的。

22

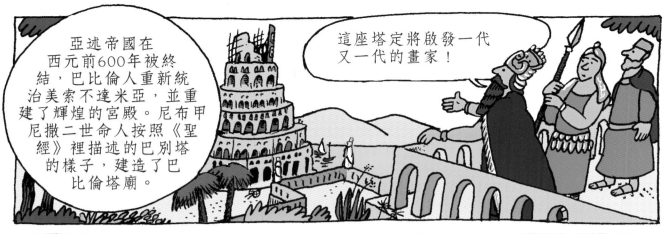

亞述帝國在西元前600年被終結，巴比倫人重新統治美索不達米亞，並重建了輝煌的宮殿。尼布甲尼撒二世命人按照《聖經》裡描述的巴別塔的樣子，建造了巴比倫塔廟。

這座塔定將啟發一代又一代的畫家！

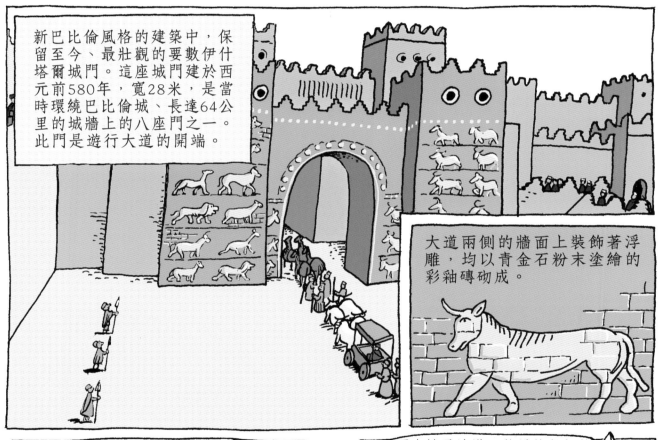

新巴比倫風格的建築中，保留至今、最壯觀的要數伊什塔爾城門。這座城門建於西元前580年，寬28米，是當時環繞巴比倫城、長達64公里的城牆上的八座門之一。此門是遊行大道的開端。

大道兩側的牆面上裝飾著浮雕，均以青金石粉末塗繪的彩釉磚砌成。

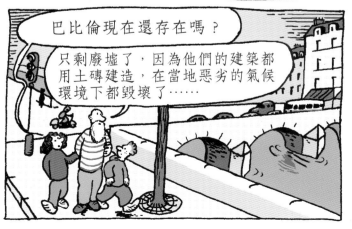

巴比倫現在還存在嗎？

只剩廢墟了，因為他們的建築都用土磚建造，在當地惡劣的氣候環境下都毀壞了……

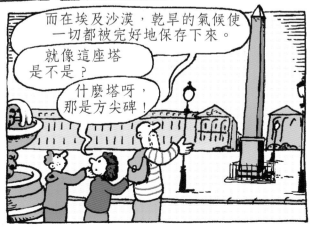

而在埃及沙漠，乾旱的氣候使一切都被完好地保存下來。

就像這座塔是不是？

什麼塔呀，那是方尖碑！

大約在西元前3000年，美索不達米亞地區誕生文字的時候，另一種文明也興起了，它將持續3000年之久，這就是古埃及文明。古埃及文明在尼羅河谷肥沃的土地上日漸繁榮，而河谷以外的地區則是廣袤的沙漠，並不適宜人類居住。

西元前3000年左右，上下埃及統一。這塊石板雙面雕刻，慶祝上埃及征服了下埃及*。

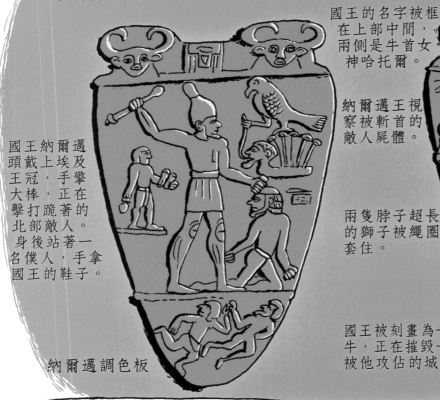

國王納邁埃及上頭戴王冠，手擎大棒，正在擊打跪著的北部敵人。身後站著一名僕人，手拿國王的鞋子。

納爾邁調色板

國王的名字被框在上部中間，兩側是牛首女神哈托爾。

納爾邁王視察被斬首的敵人屍體。

兩隻脖子超長的獅子被繩圈套住。

國王被刻畫為一隻公牛，正在摧毀一座已被他攻佔的城池。

在納爾邁調色板上，古埃及繪畫的各項原則體現得淋漓盡致，每一個元素都很明顯：國王比其他人都高大，敵人則非常渺小；面部和雙腿從側面表現，而肩膀卻是正面的樣子。

是啊！他們走起路來都是這樣的！

*上下埃及以尼羅河的流向為劃分標準，因此上埃及在南部，下埃及在北部。（譯註）

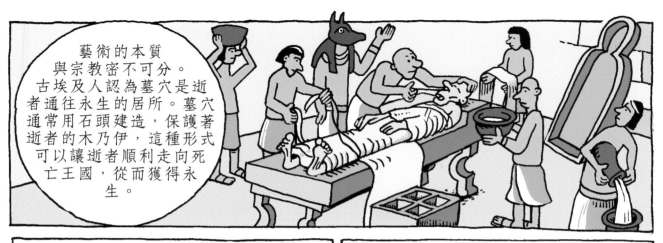

藝術的本質與宗教密不可分。古埃及人認為墓穴是逝者通往永生的居所。墓穴通常用石頭建造，保護著逝者的木乃伊，這種形式可以讓逝者順利走向死亡王國，從而獲得永生。

早期的國王們被安葬在梯形的馬斯塔巴裡。

艾墨塞伯，你可是建築師，你得給我想個法子，造一個更加……

更加高大、更加雄偉的陵墓！

為了彰顯自己的權力，法老左賽爾決定要在自己的陵墓上建造一座很高的建築。

我有辦法了！

左賽爾之後，約西元前2600年，法老胡夫繼位。他著手修築自己的陵墓——一座表面平滑的金字塔。在尼羅河岸邊的吉薩，巨大的方石通過船運過來，再經由數千名工人拖拽、升吊、組裝起來。這種墓葬方式成為古埃及的標誌，舉世聞名。

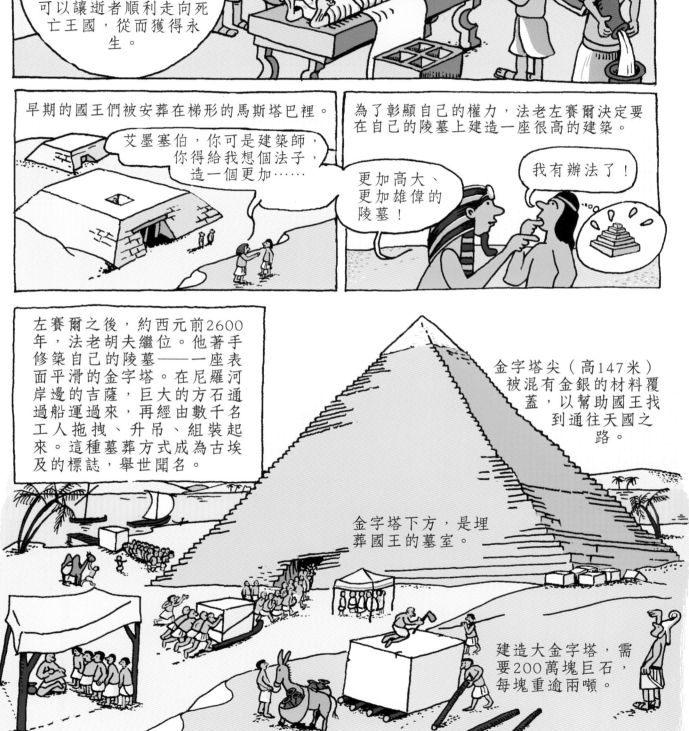

金字塔尖（高147米）被混有金銀的材料覆蓋，以幫助國王找到通往天國之路。

金字塔下方，是埋葬國王的墓室。

建造大金字塔，需要200萬塊巨石，每塊重逾兩噸。

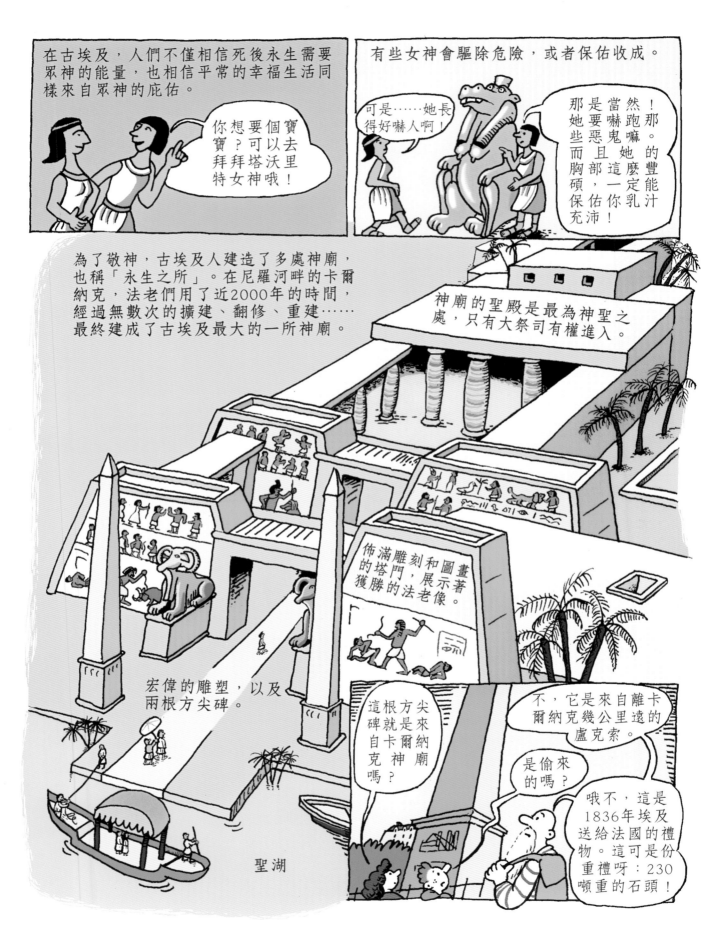

在古埃及，人們不僅相信死後永生需要眾神的能量，也相信平常的幸福生活同樣來自眾神的庇佑。

你想要個寶寶？可以去拜拜塔沃里特女神哦！

有些女神會驅除危險，或者保佑收成。

可是……她長得好嚇人啊！

那是當然！她要嚇跑那些惡鬼嘛。而且她的胸部這麼豐碩，一定能保佑你乳汁充沛！

為了敬神，古埃及人建造了多處神廟，也稱「永生之所」。在尼羅河畔的卡爾納克，法老們用了近2000年的時間，經過無數次的擴建、翻修、重建……最終建成了古埃及最大的一所神廟。

神廟的聖殿是最為神聖之處，只有大祭司有權進入。

佈滿雕刻和圖畫的塔門，展示著獲勝的法老像。

宏偉的雕塑，以及兩根方尖碑。

聖湖

這根方尖碑就是來自卡爾納克神廟嗎？

不，它是來自離卡爾納克幾公里遠的盧克索。

是偷來的嗎？

哦不，這是1836年埃及送給法國的禮物。這可是份重禮呀：230噸重的石頭！

26

神廟只有祭司們能進入。他們向擁有神或國王模樣的雕像供奉祭品。

這些雕像並不是給人看的。而是要「攝住」一個死去的人或動物的精神，以幫助其重生。

史芬克斯是法老最著名的代表形象，是一種長著人頭的獅子。它們往往作為看守和保護者，鎮守在神廟和宮殿的入口。它們能將神的力量與法老的力量結合起來。

獅子趴坐著，亮著爪子，時刻準備撲向獵物。

之所以說這人面就是法老頭像，是從這些方面看出來的：他的頭飾、假鬍子，以及盤踞在額頭中央的眼鏡蛇——烏拉埃烏斯。

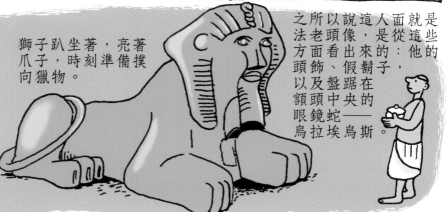

法老的名字被鐫刻在橢圓形名圈中。這種標記在很多古埃及遺跡上都有。

法老甚至會將之前的法老們的雕像據為己有，只要把自己的名字刻在雕塑上就可以了。

書記官，我希望將我的名字刻在這個史芬克斯身上。

可是，尊敬的倫普塔赫王，它身上已經沒有地方啦。

那就刻在它的臀部吧！

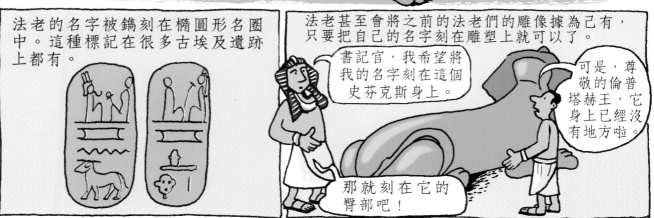

書記官們由於能識讀書寫，因此躋身於社會精英階層。他們中的一些人還擁有皇室血統。他們既是祭司，又是公務員，負責管理法老的、神廟的，以及農業方面的財產。

書記官們往往被塑造為手拿一卷莎草紙，盤腿坐著書寫的形象。

眼睛用水晶球和雪花石膏製成，銅料鑲邊形成眼圈。

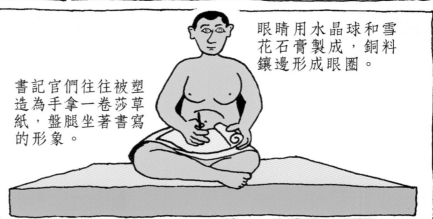

對於古埃及人來說，圖像有著超凡的能量，可以在永生中陪伴逝者。那時墓穴的牆壁上都繪滿了壁畫，講述著墓主人的生平。

藝術家們協作裝飾墓壁，每個人都有非常精確的分工。工長首先在一塊白色有方格的板子上畫好紋樣，這樣其他人按比例放大繪製到牆上就會比較容易。

工人在牆上抹石膏。

石膏牆面被打上方格，這裡要用到浸透紅墨水的繩子。

依照好的工紋樣，先用黑色畫出輪廓。

師畫長首先畫出紋樣，一位畫師。

另一位則負責上色。

藝術家們工作的時候，還會有人不斷吟誦著咒語。

彩色色素都是來自礦物：藍色來自銅，黃色來自氧化鐵，紅色來自赭石。畫筆呢，則是用蘆葦加馬鬃、馬尾毛、植物纖維或者人的頭髮製成的。

你都快超過我了！

哎呀，你畫快點行不行！

安靜！要是今天完成不了這面牆，我就從你倆的工錢裡扣一袋麥子！

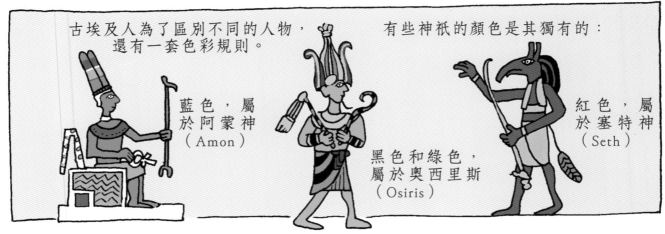

古埃及人為了區別不同的人物，還有一套色彩規則。

藍色，屬於阿蒙神（Amon）

有些神祇的顏色是其獨有的：

黑色和綠色，屬於奧西里斯（Osiris）

紅色，屬於塞特神（Seth）

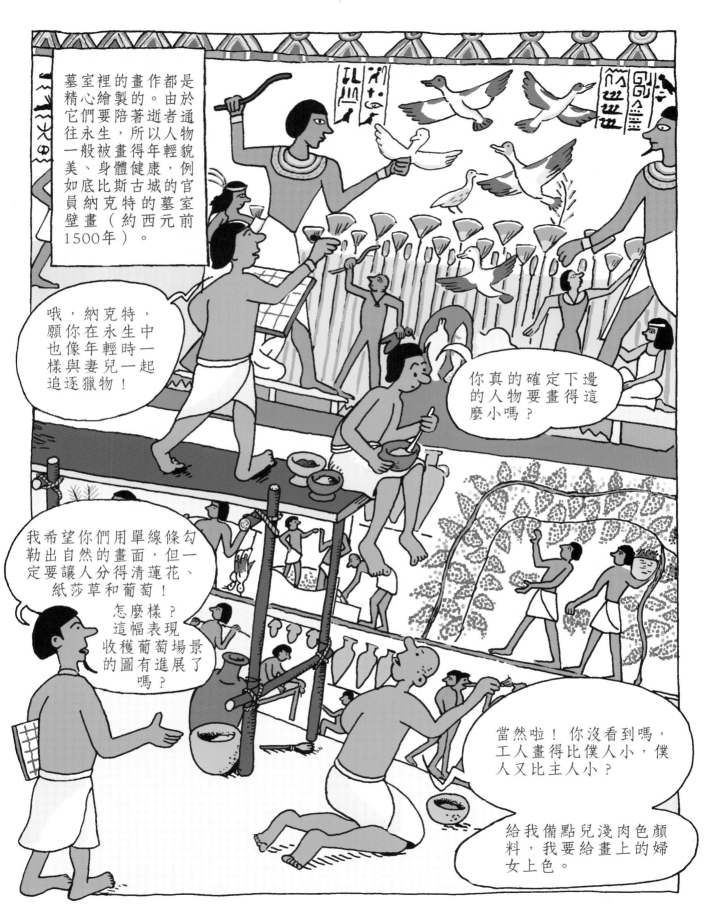

墓室裡的畫作都是精心繪製的。由於它們要陪著逝者通往永生，所以人物一般被畫得年輕貌美、身體健康，例如底比斯古城的官員納克特的墓室壁畫（約西元前1500年）。

哦，納克特，願你在永生中也像年輕時一樣與妻兒一起追逐獵物！

你真的確定下邊的人物要畫得這麼小嗎？

我希望你們用單線條勾勒出自然的畫面，但一定要讓人分得清蓮花、紙莎草和葡萄！
怎麼樣？這幅表現收穫葡萄場景的圖有進展了嗎？

當然啦！你沒看到嗎，工人畫得比僕人小，僕人又比主人小？

給我備點兒淺肉色顏料，我要給畫上的婦女上色。

29

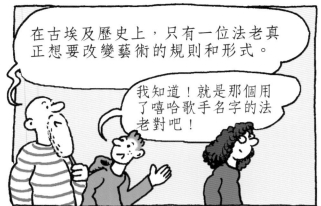

在古埃及歷史上，只有一位法老真正想要改變藝術的規則和形式。

我知道！就是那個用了嘻哈歌手名字的法老對吧！

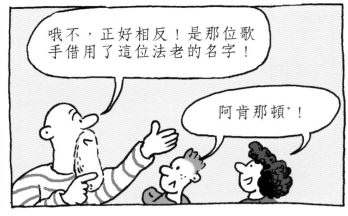

哦不，正好相反！是那位歌手借用了這位法老的名字！

阿肯那頓*！

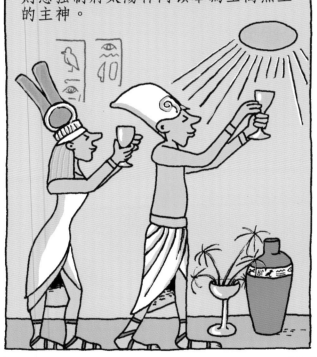

阿肯那頓在約西元前1350年登上王位，他顛覆了埃及宗教的基礎。以前古埃及是信奉多位神的，阿肯那頓則想強制將太陽神阿頓奉為至高無上的主神。

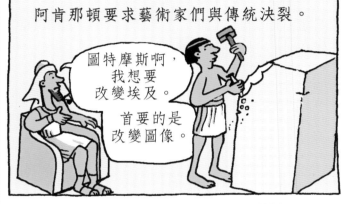

阿肯那頓要求藝術家們與傳統決裂。

圖特摩斯啊，我想要改變埃及。

首要的是改變圖像。

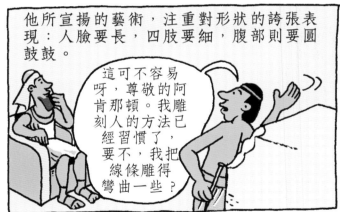

他所宣揚的藝術，注重對形狀的誇張表現：人臉要長，四肢要細，腹部則要圓鼓鼓。

這可不容易呀，尊敬的阿肯那頓。我雕刻人的方法已經習慣了，要不，我把線條雕得彎曲一些？

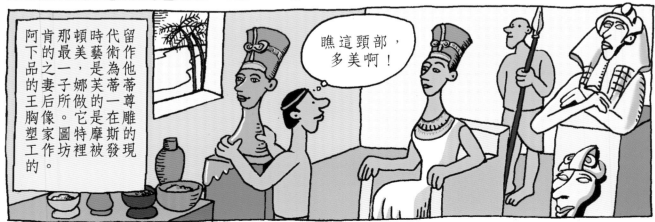

阿肯那頓時代留下的最美藝術品之一，是作為他的妻子娜芙蒂蒂王后所做的一尊胸像。它是在雕塑家圖特摩斯的工作坊裡被發現的。

瞧這頸部，多美啊！

*Akhenaton也譯作埃赫那頓、阿肯那吞或埃赫那吞，古埃及第十八王朝（約西元前16世紀-前13世紀）的著名法老。法國如今有一位歌手也以此為名。（譯註）

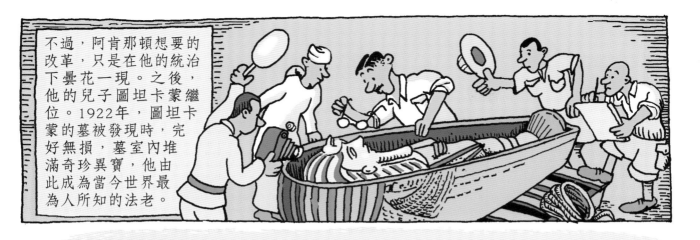

不過，阿肯那頓想要的改革，只是在他的統治下曇花一現。之後，他的兒子圖坦卡蒙繼位。1922年，圖坦卡蒙的墓被發現時，完好無損，墓室內堆滿奇珍異寶，他由此成為當今世界最為人所知的法老。

在圖坦卡蒙墓葬的眾多珍寶中，有一個面罩戴在他的木乃伊上。這個面罩顯示出了埃及人在金銀細工領域的極高造詣：精雕細刻的黃金和玫瑰金，鑲嵌著玻璃和寶石。

面具再現了這位法老的面部輪廓。他表情悲傷，但很平靜。眼睛用石英石和黑曜石鑲嵌而成，周圍圈以青金石，以模仿眼圈。

面具額部立著兩隻動物形象的保護神：禿鷲（鷹神）和眼鏡蛇。

死者面具有著多種用途：可以保護木乃伊的頭部和胸部。

用黃金和玻璃編織而成的假鬍鬚。

國王佩戴了一條項鏈，由石英石和青金石製成的12圈珍珠組成。

這個面具重達十公斤，充分顯示了法老的財富和權勢。此外，它還能夠連接死去的法老與生者。

在古埃及長達三千餘年的時間裡，藝術貫穿始終，乃至在死後與世界的和諧相處中也扮演著極為重要的角色。即使後來古埃及帝國滅亡了，地中海地區的其他民族仍然延續著這種影響，希臘人尤其如此。

喲，真巧，這兒正好有一家希臘餐廳！

我有點兒餓了！

我也是！

ACROP

這是一座希臘神廟嗎？

真大呀！

不，這是19世紀的一座基督教堂！歐洲一直以來都深受希臘藝術的影響。

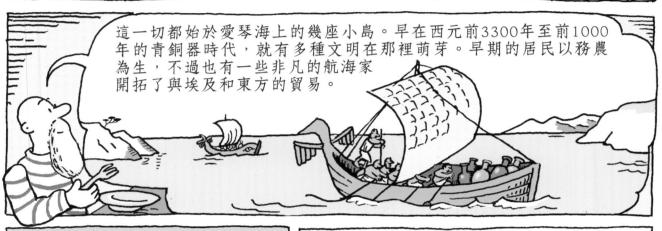

這一切都始於愛琴海上的幾座小島。早在西元前3300年至前1000年的青銅器時代，就有多種文明在那裡萌芽。早期的居民以務農為生，不過也有一些非凡的航海家開拓了與埃及和東方的貿易。

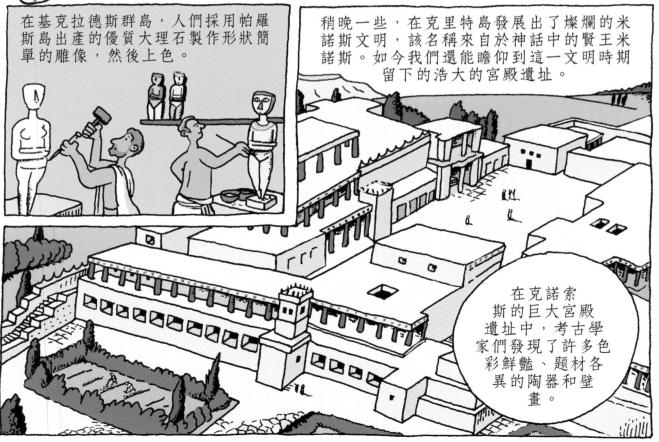

在基克拉德斯群島，人們採用帕羅斯島出產的優質大理石製作形狀簡單的雕像，然後上色。

稍晚一些，在克里特島發展出了燦爛的米諾斯文明，該名稱來自於神話中的賢王米諾斯。如今我們還能瞻仰到這一文明時期留下的浩大的宮殿遺址。

在克諾索斯的巨大宮殿遺址中，考古學家們發現了許多色彩鮮豔、題材各異的陶器和壁畫。

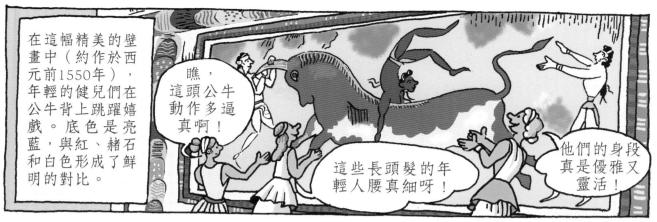

在這幅精美的壁畫中（約作於西元前1550年），年輕的健兒們在公牛背上跳躍嬉戲。底色是亮藍，與紅、赭石和白色形成了鮮明的對比。

瞧，這頭公牛動作多逼真啊！

這些長頭髮的年輕人腰真細呀！

他們的身段真是優雅又靈活！

約西元前1600年，令人生畏的邁錫尼人將其統治擴張到了整個希臘南部。相傳，他們的王阿伽門農在特洛伊戰爭期間一直統治著全希臘。

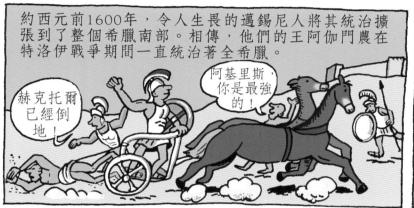

赫克托爾已經倒地！

阿基里斯，你是最強的！

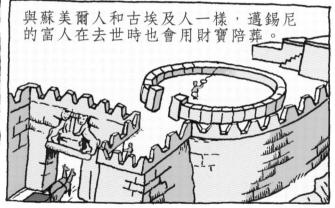

與米諾斯文明相反，邁錫尼藝術是嚴肅充滿軍事氣息的，同時也從大海靈感中汲取了：他們的陶瓷上常有海豚、魚類等形象。

戰爭和狩獵的主題是最受歡迎的，讓人聯想起古埃及的狩獵場景。

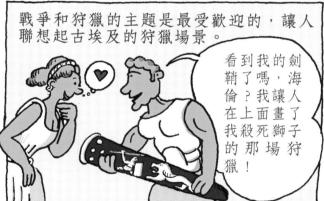

看到我的劍鞘了嗎，海倫？我讓人在上面畫了我殺死獅子的那場狩獵！

與蘇美爾人和古埃及人一樣，邁錫尼的富人在去世時也會用財寶陪葬。

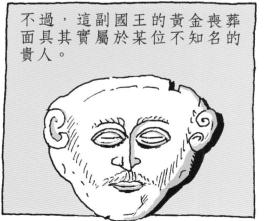

1874年，考古學家海因里希·施里曼發現了邁錫尼的遺址。

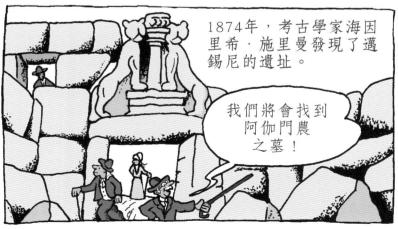

我們將會找到阿伽門農之墓！

不過，這副國王的黃金喪葬面具其實屬於某位不知名的貴人。

約在西元前1000年，希臘又來了新的入侵者——多利亞人。精緻高雅的米諾斯文明和邁錫尼文明就隨之結束了。

藝術於是局限在陶瓷器皿和其他生活必需品上。

也就是說一切又從零開始了？

幾乎好像和埃及聯繫在一起。

可以說！過去的東西方之間依然存在不方便的聯繫。

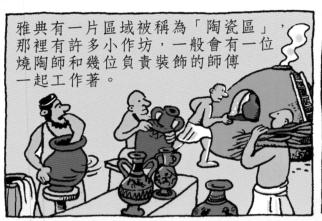

雅典有一片區域被稱為「陶瓷區」，那裡有許多小作坊，一般會有一位燒陶師和幾位負責裝飾的師傅一起工作著。

陶瓷師傅們展示了他們對比例的理解以及對幾何學的喜好。

在這一時期，希臘藝術是極為神聖的：建築師、畫師和雕刻師都是為宗教生活服務。他們要給人體賦予理想的外形，以使其能與神祇們尊貴的身分相匹配。約西元前600年，有兩種人體形象佔據了主導地位：一種是青年男子雕像（Kouros），另一種是穿衣少女雕像（Korè）。

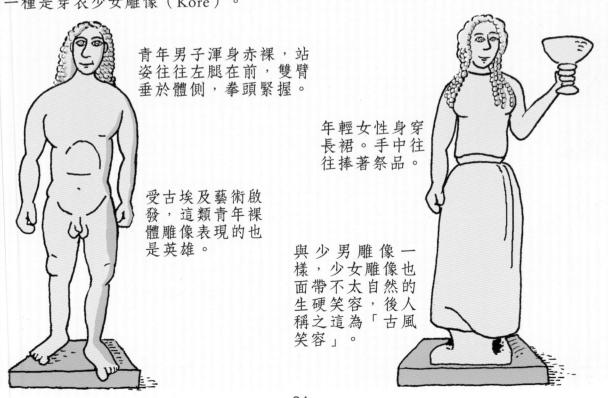

青年男子渾身赤裸，站姿往往左腿在前，雙臂垂於體側，拳頭緊握。

受古埃及藝術啟發，這類青年裸體雕像表現的也是英雄。

年輕女性身穿長裙。手中往往捧著祭品。

與少男雕像一樣，少女雕像也面帶不太自然的生硬笑容，後人稱之這為「古風笑容」。

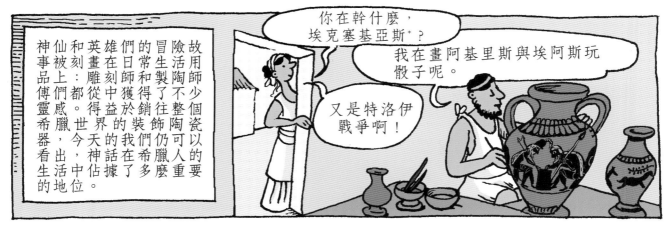

神仙和英雄們的冒險故事少不了整個陶瓷人的日常生活和製陶師不往銷往整個希臘世界的裝飾陶器，今天的我們仍可從中看出，神話在希臘人生活中佔據了多麼重要的地位。神事品上：雕刻師們都從中獲得靈感。希臘世界的英雄事被刻畫在日常用品上。

你在幹什麼，埃克塞基亞斯*？

我在畫阿基里斯與埃阿斯玩骰子呢。

又是特洛伊戰爭啊！

這種黏土做的液體是幹嘛用的？

這東西能在燒製時給畫鍍上很好看的黑釉。

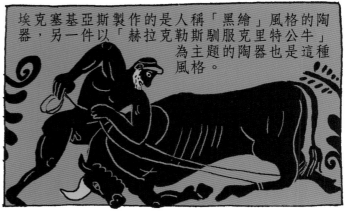

埃克塞基亞斯製作的是人稱「黑繪」風格的陶器，另一件以「赫拉克勒斯馴服克里特公牛」為主題的陶器也是這種風格。

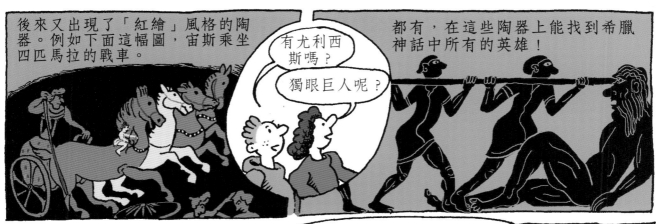

後來又出現了「紅繪」風格的陶器。例如下面這幅圖，宙斯乘坐四匹馬拉的戰車。

有尤利西斯嗎？

獨眼巨人呢？

都有，在這些陶器上能找到希臘神話中所有的英雄！

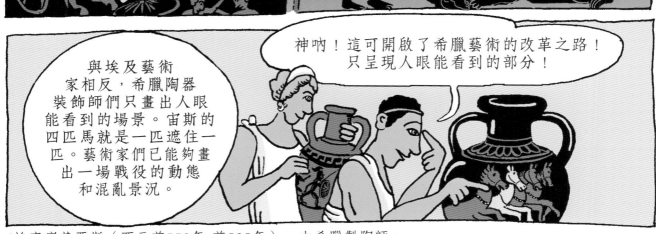

與埃及藝術家相反，希臘陶器裝飾師們只畫出人眼能看到的場景。宙斯的四匹馬就是一匹遮住一匹。藝術家們已能夠畫出一場戰役的動態和混亂景況。

神吶！這可開啟了希臘藝術的改革之路！只呈現人眼能看到的部分！

*埃克塞基亞斯（西元前550年-前525年），古希臘製陶師。

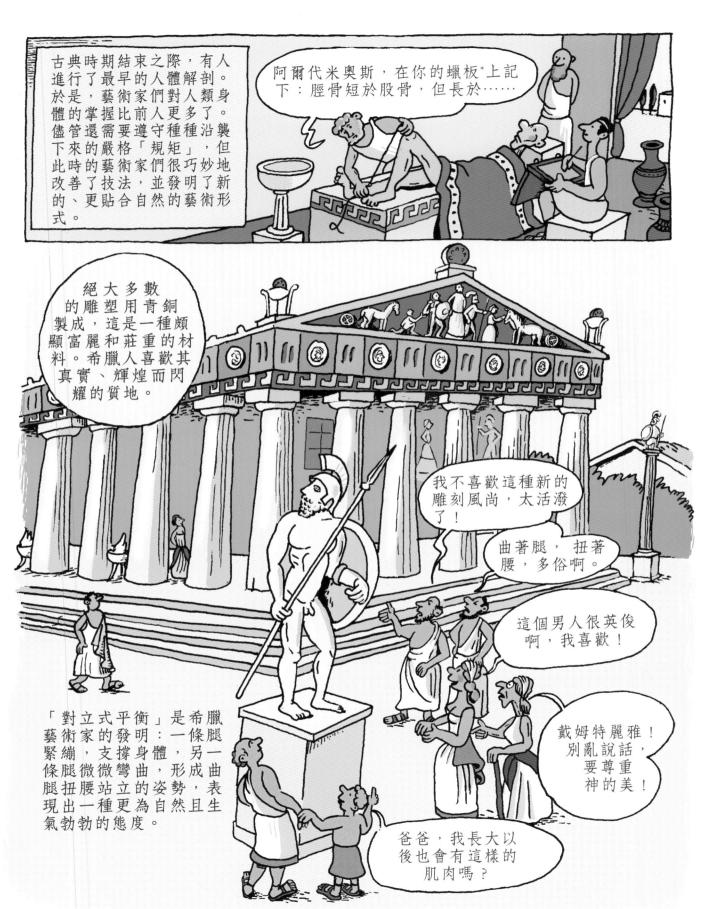

古典時期結束之際，有人進行了最早的人體解剖。於是，藝術家們對人類身體的掌握比前人更多了。儘管還需要遵守種種沿襲下來的嚴格「規矩」，但此時的藝術家們很巧妙地改善了技法，並發明了新的、更貼合自然的藝術形式。

阿爾代米奧斯，在你的蠟板*上記下：脛骨短於股骨，但長於……

絕大多數的雕塑用青銅製成，這是一種頗顯富麗和莊重的材料。希臘人喜歡其真實、輝煌而閃耀的質地。

我不喜歡這種新的雕刻風尚，太活潑了！

曲著腿，扭著腰，多俗啊。

這個男人很英俊啊，我喜歡！

戴姆特麗雅！別亂說話，要尊重神的美！

「對立式平衡」是希臘藝術家的發明：一條腿緊繃，支撐身體，另一條腿微微彎曲，形成曲腿扭腰站立的姿勢，表現出一種更為自然且生氣勃勃的態度。

爸爸，我長大以後也會有這樣的肌肉嗎？

*蠟板：盛滿蠟的薄框子，希臘人用尖筆在上面寫字。

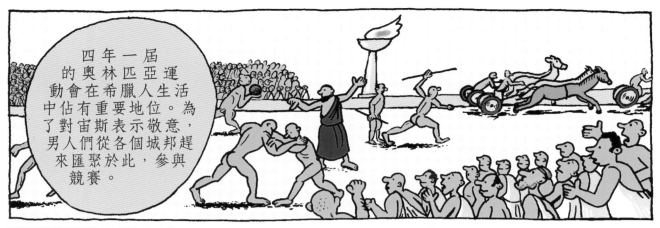

四年一屆的奧林匹亞運動會在希臘人生活中佔有重要地位。為了對宙斯表示敬意，男人們從各個城邦趕來匯聚於此，參與競賽。

神與我同在……賽跑我一定會贏的！

如果我贏得擲鐵餅比賽的話……

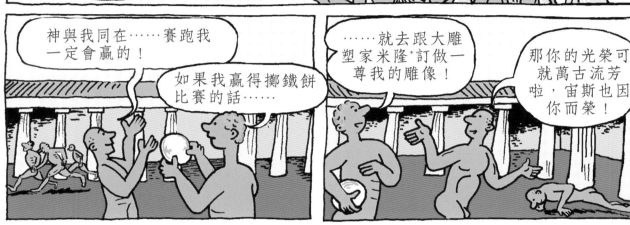

……就去跟大雕塑家米隆*訂做一尊我的雕像！

那你的光榮可就萬古流芳啦，宙斯也因你而榮！

裸體在古埃及藝術中非常少見，而在希臘藝術裡就很普遍了，這跟人們的生活方式有關。例如體育運動，就是裸體進行的。

再給我點兒油。

涼點兒更容易塗抹。

希臘時期青銅雕塑的原件幾乎全部消失，因為後人為了重新利用這些金屬而將它們都熔化了。值得慶幸的是，羅馬人做了不少複製品，大部分是用大理石摹刻的，通過它們，我們還可以瞭解到其中的一些傑作，例如「擲鐵餅者」。

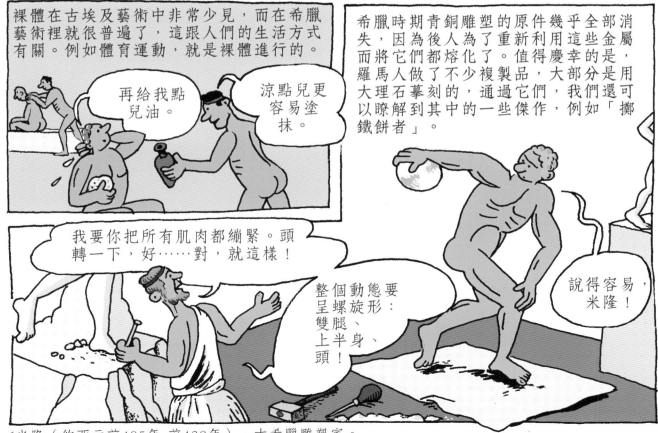

我要你把所有肌肉都繃緊。頭轉一下，好……對，就這樣！

整個動態要呈螺旋形：雙腿、上半身、頭！

說得容易，米隆！

*米隆（約西元前485年-前420年），古希臘雕塑家。

從西元前5世紀起，雅典及其他希臘城邦成為藝術的搖籃。一位名為波留克列特斯*的雕塑家撰寫了一部論藝術的著作《法則》，提出了塑造理想之美的幾點準則。

頭部應占整個身體的七分之一，例如這尊執長矛者像。

上半身長度則應該與腿長相等，也就是頭部的三倍長。

所有這些都關乎比例，對吧？老師。

到了西元前4世紀，另一位雕刻家普拉克西特列斯*又掀起了希臘雕塑的革命。以前雕刻的少女像都是穿著衣服的，他是第一位塑造裸體女神的人！

哦，芙麗涅，你真完美，不管是不是穿著衣服，你都將阿芙洛狄特的美表現得淋漓盡致！

普拉克西特列斯將他的兩尊阿芙洛狄特在科斯島展出，當地居民還是選擇了穿衣服的那一尊。

不穿衣服的女神！簡直聞所未聞！

男人啊、英雄啊，裸體像還可以……但是女人可不行！

普拉克西特列斯生前即享盛名，他的作品被多次複製，有用大理石或青銅的，也有用陶土的。

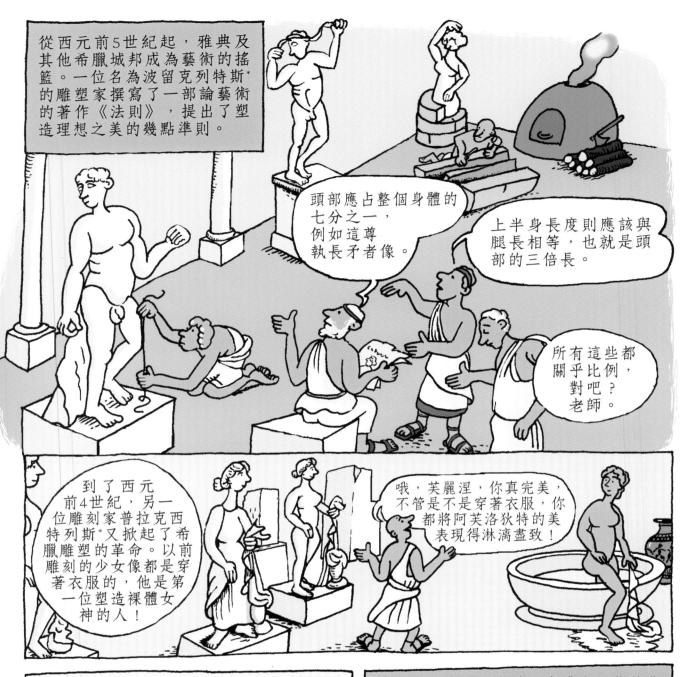
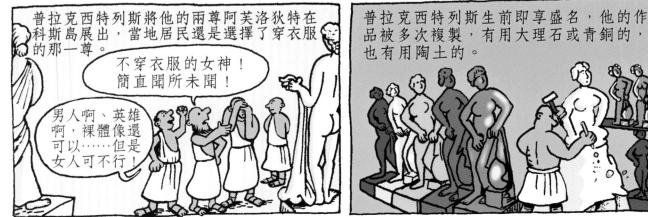

*波留克列特斯（西元前460年-前420年），古希臘雕刻家。
*普拉克西特列斯（西元前400年-前326年），古希臘雕刻家。

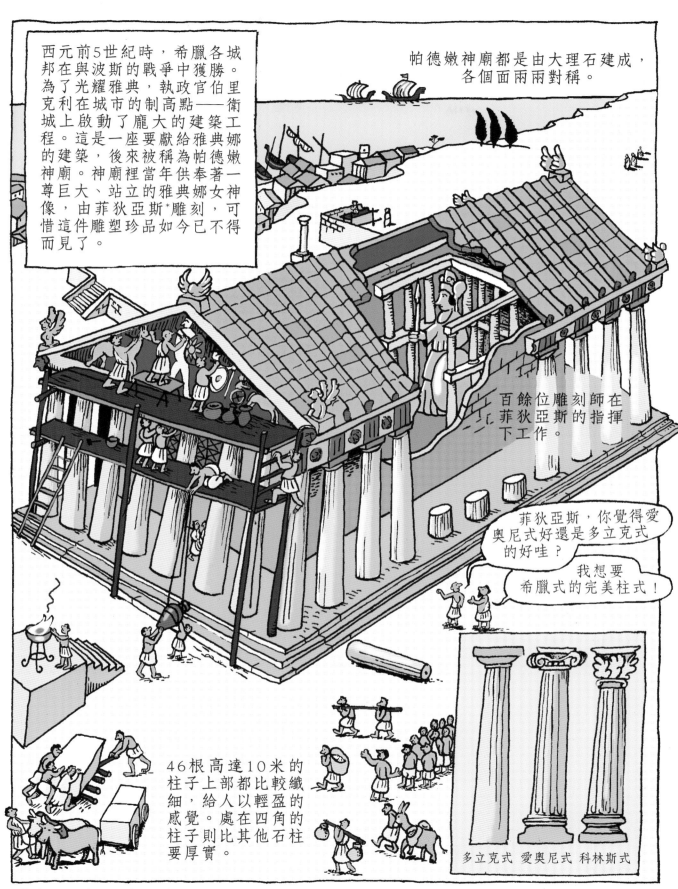

西元前5世紀時，希臘各城邦在與波斯的戰爭中獲勝。為了光耀雅典，執政官伯里克利在城市的制高點——衛城上啟動了龐大的建築工程。這是一座要獻給雅典娜的建築，後來被稱為帕德嫩神廟。神廟裡當年供奉著一尊巨大、站立的雅典娜女神像，由菲狄亞斯*雕刻，可惜這件雕塑珍品如今已不得而見了。

帕德嫩神廟都是由大理石建成，各個面兩兩對稱。

百餘位雕刻師在菲狄亞斯的指揮下工作。

菲狄亞斯，你覺得愛奧尼式好還是多立克式的好哇？

我想要希臘式的完美柱式！

46根高達10米的柱子上部都比較纖細，給人以輕盈的感覺。處在四角的柱子則比其他石柱要厚實。

多立克式 愛奧尼式 科林斯式

*菲狄亞斯（西元前490年-前430年），古希臘雕塑家。

亞歷山大大帝……真的那麼偉大嗎？

按照雕塑家留西波斯給他做的塑像來看，還是挺令人蕭然起敬的。

他戰功赫赫，他帶領的軍隊一直打到了印度呢。在他的影響下，希臘藝術與各地藝術相混合，最終形成了希臘化時代的藝術。

咱們去羅浮宮看看這種藝術長啥樣吧？

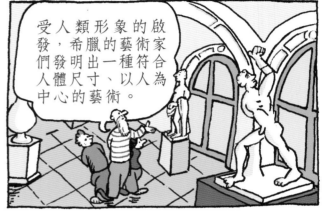

受人類形象的啟發，希臘的藝術家們發明出一種符合人體尺寸、以人為中心的藝術。

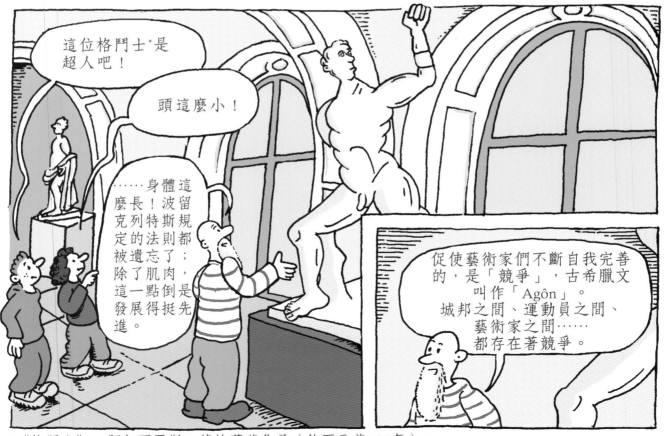

這位格鬥士*是超人吧！

頭這麼小！

……身體這麼長！波留克列特斯規定的法則都被遺忘了；除了肌肉，這一點倒是發展得挺先進。

促使藝術家們不斷自我完善的，是「競爭」，古希臘文叫作「Agôn」。城邦之間、運動員之間、藝術家之間……都存在著競爭。

*《格鬥士》，阿加西亞斯·德埃菲茲作品（約西元前100年）。

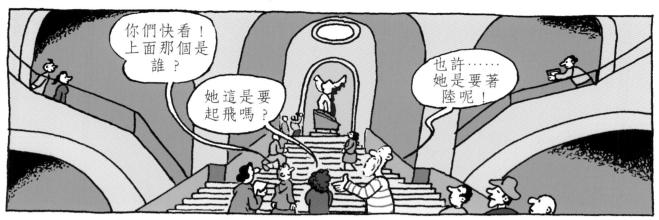

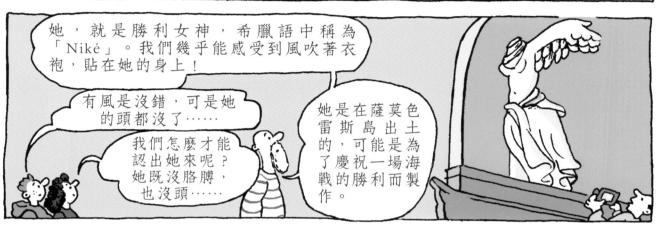

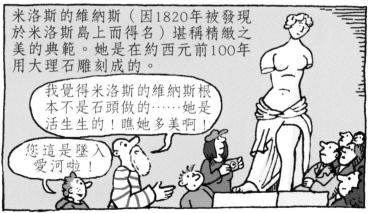

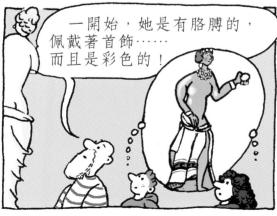

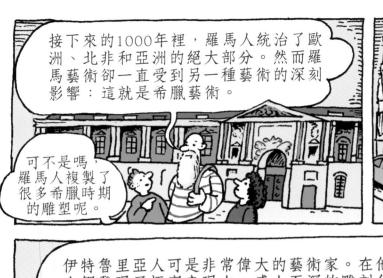

接下來的1000年裡，羅馬人統治了歐洲、北非和亞洲的絕大部分。然而羅馬藝術卻一直受到另一種藝術的深刻影響：這就是希臘藝術。

可不是嗎，羅馬人複製了很多希臘時期的雕塑呢。

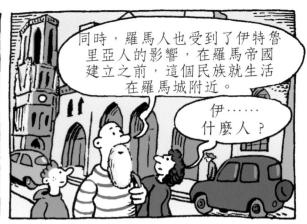

同時，羅馬人也受到了伊特魯里亞人的影響，在羅馬帝國建立之前，這個民族就生活在羅馬城附近。

伊……什麼人？

伊特魯里亞人可是非常偉大的藝術家。在他們的墓穴中，人們發現了極富表現力、感人至深的雕刻作品，例如這副夫婦二人的石棺。
不過羅馬人的人數遠大於他們，所以這個民族漸漸被同化吞併了。

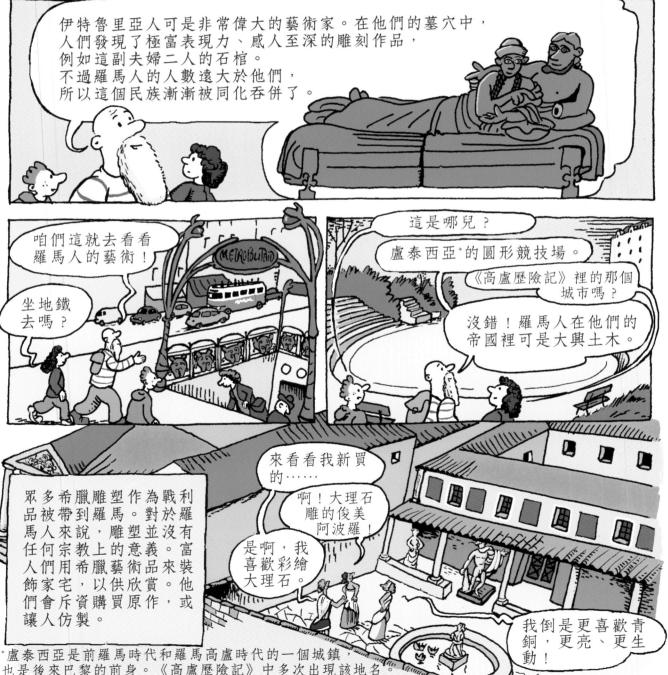

咱們這就去看看羅馬人的藝術！

坐地鐵去嗎？

這是哪兒？

盧泰西亞*的圓形競技場。

《高盧歷險記》裡的那個城市嗎？

沒錯！羅馬人在他們的帝國裡可是大興土木。

眾多希臘雕塑作為戰利品被帶到羅馬。對於羅馬人來說，雕塑並沒有任何宗教上的意義。富人們用希臘藝術品來裝飾家宅，以供欣賞。他們會斥資購買原作，或讓人仿製。

來看看我新買的……

啊！大理石雕的俊美阿波羅！

是啊，我喜歡彩繪大理石。

我倒是更喜歡青銅，更亮、更生動！

*盧泰西亞是前羅馬時代和羅馬高盧時代的一個城鎮，也是後來巴黎的前身。《高盧歷險記》中多次出現該地名。
（譯註）

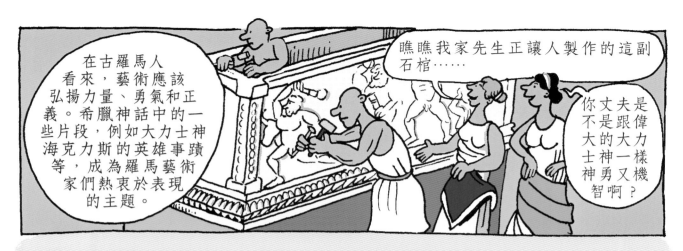

作為尚武且戰功赫赫的民族，羅馬人也創作出了希臘人所沒有的雕塑形式。富人們讓人給自己製作非常私人化的胸像，希望反映出本人的美德和精神特質。

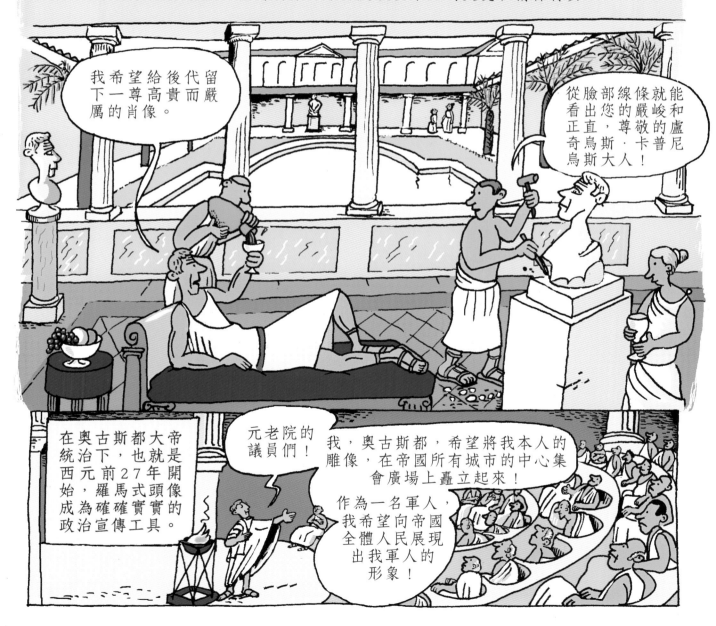

鎧裝雕像是羅馬人的發明。奧古斯都右臂舉起，在士兵面前展現出帝國皇帝、常勝將軍的形象。

這不是一尊神，而是一個人。臉上的皺紋清晰可見。

重心放在右腿上，姿態令人想起希臘時期的雕像。

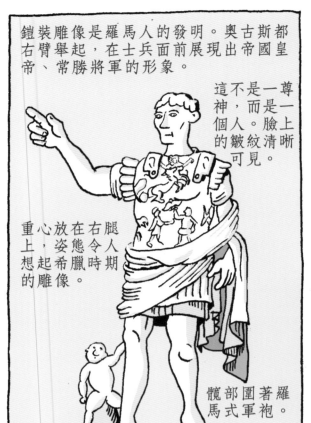

髖部圍著羅馬式軍袍。

護胸甲上，雕刻師講述了奧古斯都在亞克興角戰役中獲勝的故事。

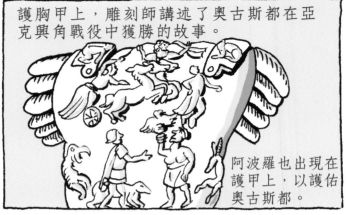

阿波羅也出現在護甲上，以護佑奧古斯都。

羅馬人是傑出的建築家。早期，他們受希臘神廟的啟發，設計創造了新的建築形式。

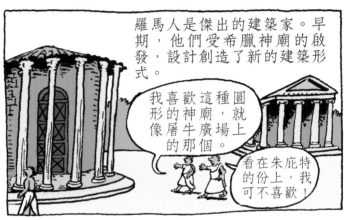

我喜歡這種圓形的神廟，就像屠牛廣場上的那個。

看在朱庇特的份上，我可不喜歡！

我喜歡遠處那個，新萬神殿。你見過希臘人有類似的圓頂嗎？

羅馬人採用的混凝土，是用岩石小碎塊混以一種黏性材料——砂漿製成的。以上材料被夾在木板之中，定型之後的混合物變得非常堅固。

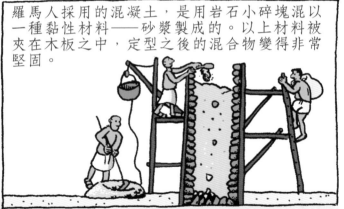

在人口過剩的城市中，混凝土這種發明能夠幫助人們快速地建造起高大的建築物，即使工人水準有限也影響不大，而且建築成本很低。建成後，人們往往還會在混凝土外面覆蓋一層方磚、石頭或大理石……

碎拼

密縫斜拼

密縫錯拼

離縫錯拼

離縫斜拼

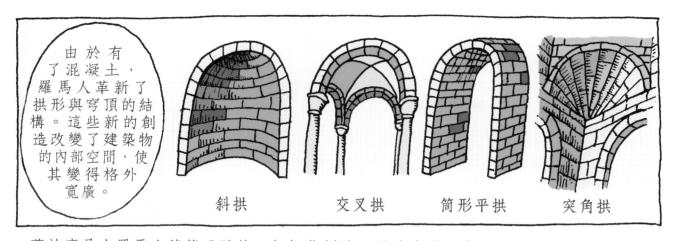

斜拱　　　　交叉拱　　　　筒形平拱　　　　突角拱

萬神廟是古羅馬人建築天賦的一個極佳例證。該神廟建於奧古斯都大帝時期的西元前27年，由其顧問阿格里帕主建，要獻給古羅馬的眾位主要神祇。

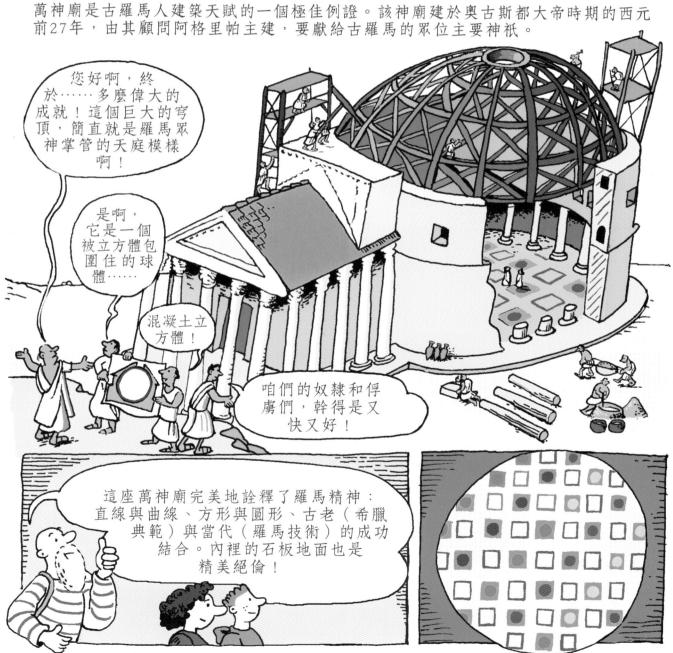

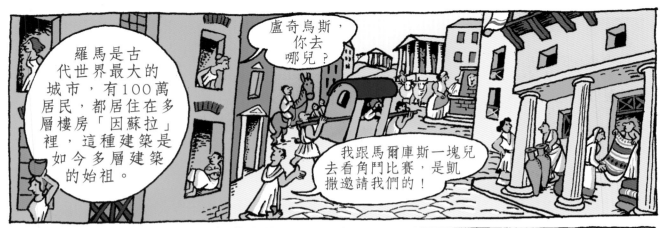

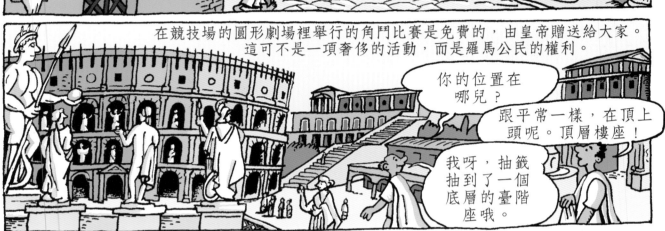

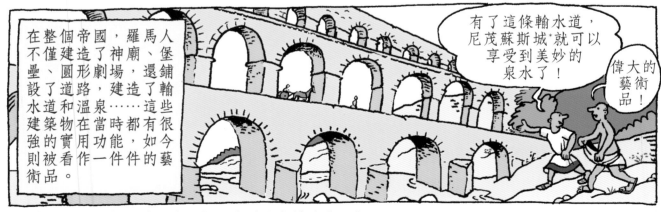

*即今天的尼姆市，屬於法國加爾省（該省編號為30）。

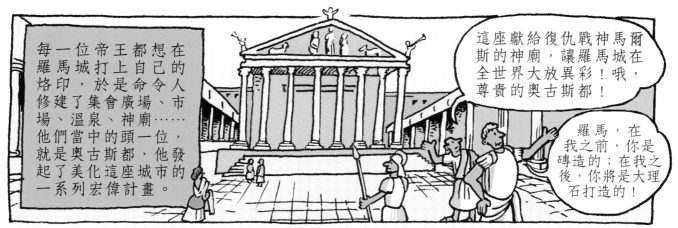

每一位帝王都想在羅馬城打上自己的烙印，於是命令人修建了集會廣場、市場、溫泉、神廟……他們當中的頭一位，就是奧古斯都，他發起了美化這座城市的一系列宏偉計畫。

這座獻給復仇戰神馬爾斯的神廟，讓羅馬城在全世界大放異彩！哦，尊貴的奧古斯都！

羅馬，在我之前，你是磚造的；在我之後，你將是大理石打造的！

皇帝們都致力於建造一些能弘揚他們軍功的紀念性建築。凱旋門這種形式，最早出現於奧古斯都統治下的西元前29年，隨後成為一種典範，在全帝國範圍內被模仿興建。其中，由君士坦丁大帝建於315年的這一座，是最美的凱旋門之一，它就矗立在羅馬城競技場附近。

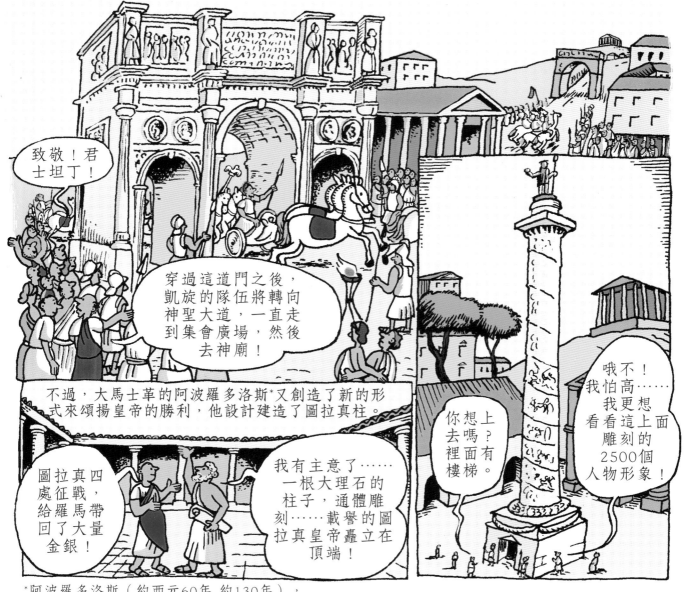

致敬！君士坦丁！

穿過這道門之後，凱旋的隊伍將轉向神聖大道，一直走到集會廣場，然後去神廟！

不過，大馬士革的阿波羅多洛斯*又創造了新的形式來頌揚皇帝的勝利，他設計建造了圖拉真柱。

圖拉真四處征戰，給羅馬帶回了大量金銀！

我有主意了……一根大理石的柱子，通體雕刻……載譽的圖拉真皇帝矗立在頂端！

你想上去裡面嗎？有樓梯。

哦不！我怕高……我更想看看這上面雕刻的2500個人物形象！

*阿波羅多洛斯（約西元60年-約130年），
雕刻家、工程師、建築師。

只有羅馬有這種建築物嗎？

當然不！富有的羅馬人還在鄉間建造了漂亮的別墅呢。

別墅啊，就是用來度假的那種嗎？

被保存得最為完好的羅馬別墅在龐貝，它是義大利南部的一座小城。古羅馬的富人們會去那裡放鬆休閒。

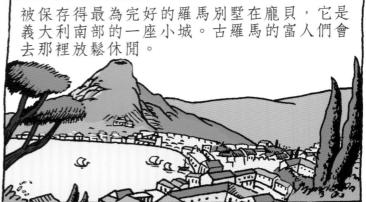

西元1世紀時，龐貝城有15000個居民。富有的人們興建了漂亮的住宅，並用壁畫、馬賽克、雕塑和噴泉來裝飾。其中面積最大的一戶住宅，被稱為「農牧神之家」。它在建築設計上採用了羅馬元素，而裝飾方面則採用了希臘元素，二者相得益彰，十分和諧。

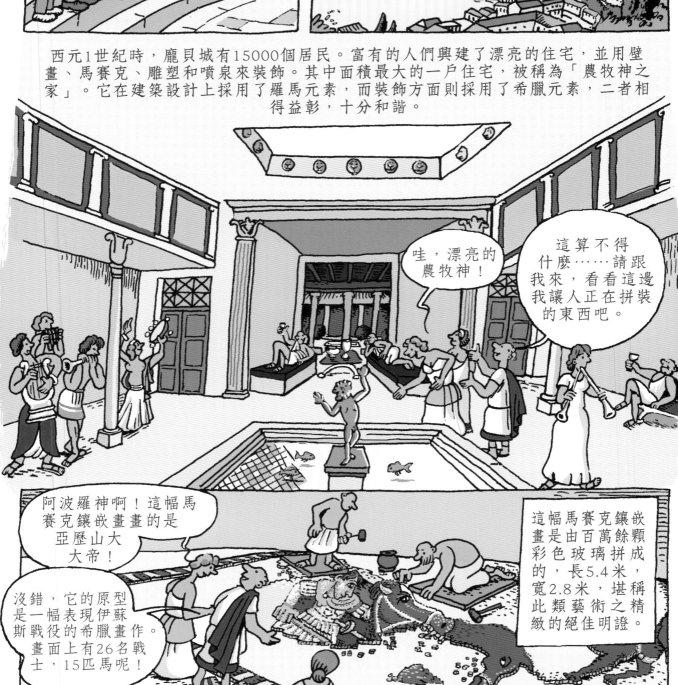

哇，漂亮的農牧神！

這算不得什麼……請跟我來，看看這邊我讓人正在拼裝的東西吧。

阿波羅神啊！這幅馬賽克鑲嵌畫畫的是亞歷山大大帝！

沒錯，它的原型是一幅表現伊蘇斯戰役的希臘畫作。畫面上有26名戰士，15匹馬呢！

這幅馬賽克鑲嵌畫是由百萬餘顆彩色玻璃拼成的，長5.4米，寬2.8米，堪稱此類藝術之精緻的絕佳明證。

他家的馬賽克真是美得驚人！

簡直漂亮得讓人捨不得從上面踩過去……

哦！瞧這幅錯視畫，真好看！好像能邁步走進去！

是啊，而且還讓房間看起來更大了……

在龐貝，人們普遍都很喜愛繪畫藝術。連麵包店老闆和他的妻子都請人畫了肖像畫呢！

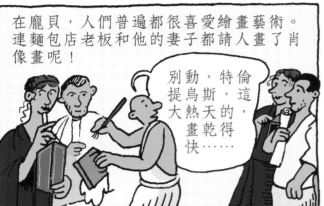

別動，特倫提烏斯，這大熱天的，畫乾得快……

西元79年夏季的一天，龐貝城的美好生活戛然而止。懸於小城之上的維蘇威火山，突然噴發了。

大地震動，熾熱的火山灰和火山石劈頭澆下，引發了多處火災。
龐貝城裡的人在火山灰雲中窒息而死。
試圖逃跑的人們則被急速湧動的滾燙岩漿追上，難以倖免。

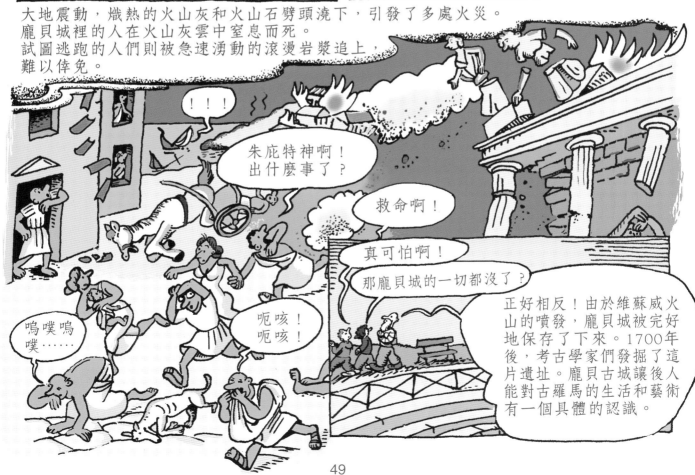

朱庇特神啊！出什麼事了？

救命啊！

真可怕啊！

那龐貝城的一切都沒了？

嗚噗嗚噗……

呃咳！呃咳！

正好相反！由於維蘇威火山的噴發，龐貝城被完好地保存了下來。1700年後，考古學家們發掘了這片遺址。龐貝古城讓後人能對古羅馬的生活和藝術有一個具體的認識。

在羅馬城裡，也能找到藝術品嗎？

可惜許多都被掠奪、損毀、改造了，還有一些因材質珍稀而被重新利用了……

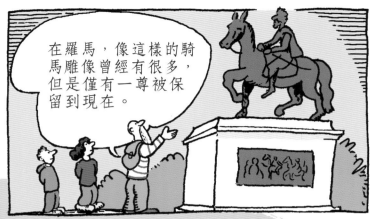

在羅馬，像這樣的騎馬雕像曾經有很多，但是僅有一尊被保留到現在。

如今僅存的一尊騎馬雕像，刻畫的是馬爾庫斯·奧列里烏斯皇帝，他於西元161年至180年在位。

這匹馬和騎士很好地表現出了羅馬鑄造師們的技藝。雕像原本是通體鍍金的。

馬兒三足著地，正在行進，體態非常自然。雕刻師對於動物的肌肉刻畫入微。

這尊青銅像高4米。

君士坦丁一世（272-337）是最後一位定都羅馬的羅馬帝國皇帝。他皈依了一種新的宗教：基督教。在他命令人建造的一座巨大的巴西利卡教堂裡，有一尊他的雕像，僅頭部就高達1.75米！

這幅馬爾庫斯·奧列里烏斯的銅像之所以能夠保存下來，是因為在很長一段時間裡，人們都以為這是另一位皇帝——君士坦丁大帝的雕像。

哦！就是那位讓人建造了凱旋門的皇帝對吧？

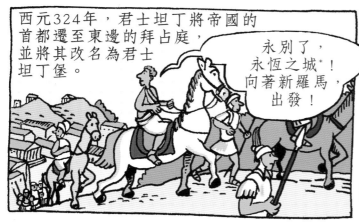

西元324年，君士坦丁將帝國的首都遷至東邊的拜占庭，並將其改名為君士坦丁堡。

永別了，永恆之城*！向著新羅馬，出發！

那羅馬城，就這麼完了嗎？

嗯，幾乎可以這麼說⋯⋯羅馬帝國被一分為二了。

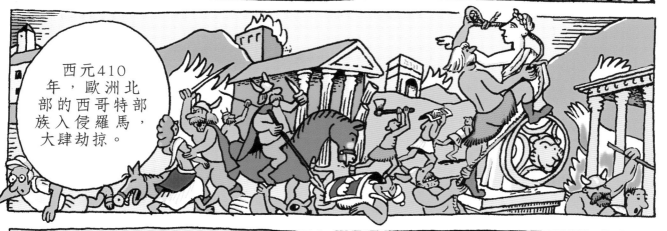

西元410年，歐洲北部的西哥特部族入侵羅馬，大肆劫掠。

在帝國時期，羅馬人的藝術和文化得到了廣泛傳播。在法國也到處都能找到這樣的例證，不過最主要的還是集中在里昂和羅納河谷地區，當然了，還有普羅旺斯地區。

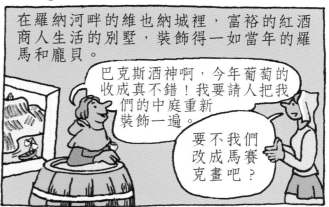

在羅納河畔的維也納城裡，富裕的紅酒商人生活的別墅，裝飾得一如當年的羅馬和龐貝。

巴克斯酒神啊，今年葡萄的收成真不錯！我要請人把我們的中庭重新裝飾一遍。

要不我們改成馬賽克畫吧？

在維也納對面的加勒地區聖羅曼，人們發現了燦爛輝煌的馬賽克鑲嵌畫。裡面出現了一些新穎的題材，例如農業活動：播種、整枝、耕地、收葡萄、採摘蘋果⋯⋯這種新的藝術與基督教處於同一時期，它們宣告了中世紀的來臨。

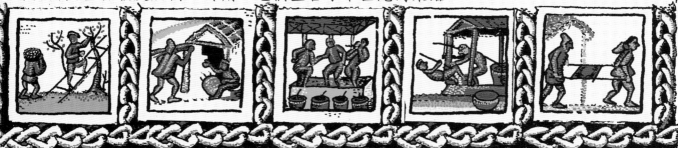

*「永恆之城」，是羅馬的別稱。（譯註）

中世紀及文藝復興時期大事記

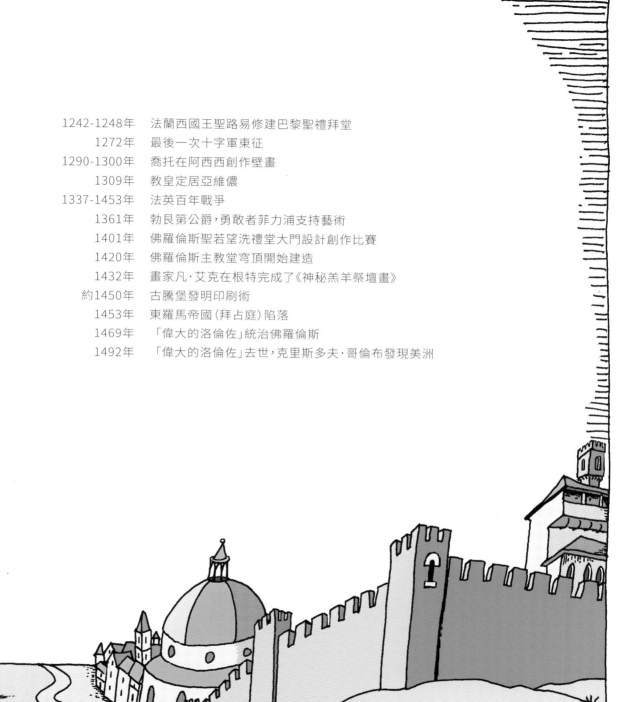

在君士坦丁堡（今伊斯坦布爾），羅馬帝國的新首都，皇帝君士坦丁一世大力發展這個城市。

我，君士坦丁，第一位基督教皇帝，要建造一座能容納所有信眾的建築！

新的教堂不應沿襲舊式神廟的形式……

我們可以建一些巴西利卡。這種建築是封閉的，而且空間非常大。

在羅馬，空間寬廣的長方形廊柱大廳（即巴西利卡）被用作市場或法庭。君士坦丁大帝為基督教教堂選取了這種形式。

基督徒們要崇拜的可不是一尊雕塑……

……不如營造出一種上帝無形，卻無處不在的感覺！

君士坦丁堡的第一座基督教堂：聖索菲亞大教堂曾多次毀於火災。西元6世紀，皇帝查士丁尼著手重建這座大教堂。

穹頂底部開有40扇窗，光線由此進入。

柱廊之內可容納信眾。

哦，這座穹頂就是一個奇蹟啊，查士丁尼大帝！

建築師們並沒有照搬傳統的巴西利卡形式，而是受到羅馬萬神殿的啟發，設計了一種新的建築：以巨大的穹頂內切於十字架形的基底之上。

風其上新富上的用個斑青博現教，得面做所整的的及峽拜了表宗威飾牆金的就是為俗重被皇著占於表宗威飾牆金世雙堂賽克。所源於及利以海拜裝：黃就是為俗重被皇著來源：色石魯斯石，在的教麗裝馬材帝岩大斯黑料岩大斯黑

西元6世紀時，拜占庭藝術家們也會到拉韋納去工作，這座城市本是一處大的海港，後來成為西羅馬帝國的首都。老聖阿波利內爾教堂裡裝飾著巧奪天工的馬賽克鑲嵌畫，這幅作品完全遵從了基督教藝術的原則：清晰的畫面，易於辨認的人物，簡明易懂的訊息。

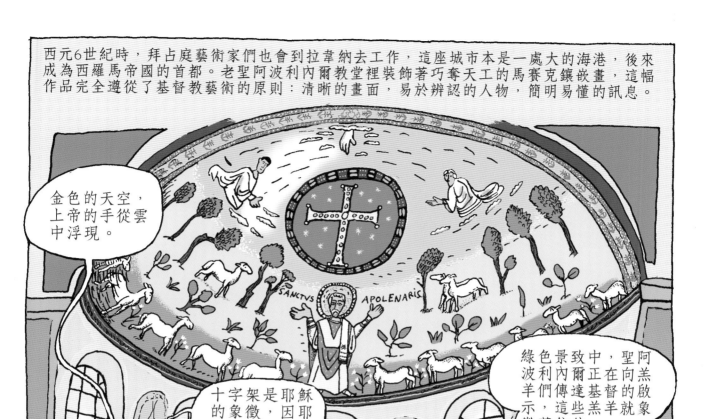

金色的天空，上帝的手從雲中浮現。

十字架是耶穌的象徵，因耶穌受難於十字架上。

綠色景致中，聖阿波利內爾正在向羔羊們傳達基督的啟示，這些羔羊就象徵著信徒。

拜占庭藝術家們還雕刻象牙和金銀器，將古希臘古羅馬的藝術與基督教的需求結合起來。

我雕刻的是一位身著希臘式袍子的天使……

沒錯，他還有翅膀呢。

然而在東羅馬帝國，並不是所有人都同意使用聖像：8、9世紀時，贊成使用聖像的一派就曾與反對方——破壞聖像者發生數次激烈衝突。

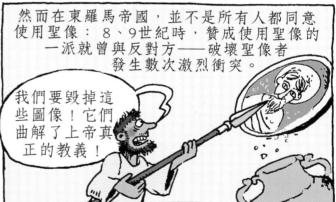

我們要毀掉這些圖像！它們曲解了上帝真正的教義！

而在西羅馬帝國，聖像的使用並未遭到禁止。相反地，人們認為聖像能使不識字的信徒更容易被教化。

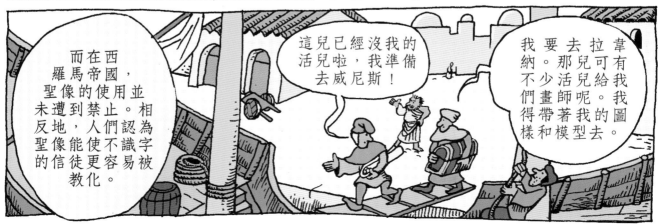

這兒已經沒我的活兒啦，我準備去威尼斯！

我要去拉韋納。那兒可有不少活兒給我們畫師呢。我得帶著我的圖樣和模型去。

西羅馬帝國也並不平靜。許多部落從北部、東部而來，定居於此，其中就有高盧的法蘭克人。西元768年間，他們的國王是查理曼。

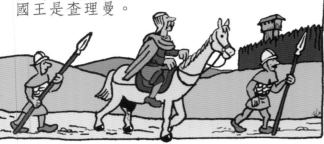

西羅馬地區基督教領袖、教皇利奧三世受到來自義大利北部侵略的威脅，想要尋求保護。這時，查理曼幫助了他。作為回報，教皇於西元800年12月25日，在羅馬為其加冕。

根據全能上帝的旨意，你被加冕為法蘭克人與羅馬人的皇帝！

查理曼通過不斷地攻佔征服，擴大著自己的統治區域。宗教和藝術成為他統一帝國的手段。

聖像，是向神祈禱和致敬的主要途徑。藝術家們應勤奮工作。不過，聖像本身絕不應成為被崇拜的對象！

在新首都亞琛，查理曼大帝受君士坦丁皇帝的啟發，要求建築師厄德·德·梅斯建造一座宮殿和一所禮拜堂。

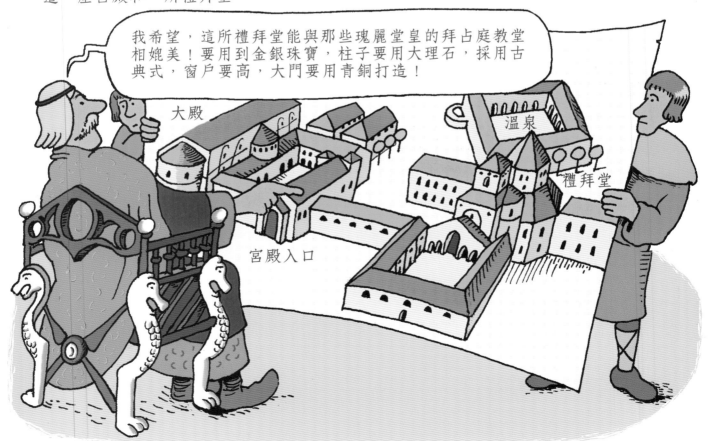

我希望，這所禮拜堂能與那些瑰麗堂皇的拜占庭教堂相媲美！要用到金銀珠寶，柱子要用大理石，採用古典式，窗戶要高，大門要用青銅打造！

大殿

溫泉

禮拜堂

宮殿入口

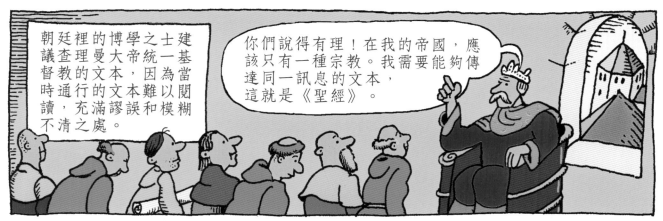

朝廷裡的博學之士建議查理曼大帝統一基督教的文本，因為當時通行的文本難以閱讀，充滿謬誤和模糊不清之處。

你們說得有理！在我的帝國，應該只有一種宗教。我需要能夠傳達同一訊息的文本，這就是《聖經》。

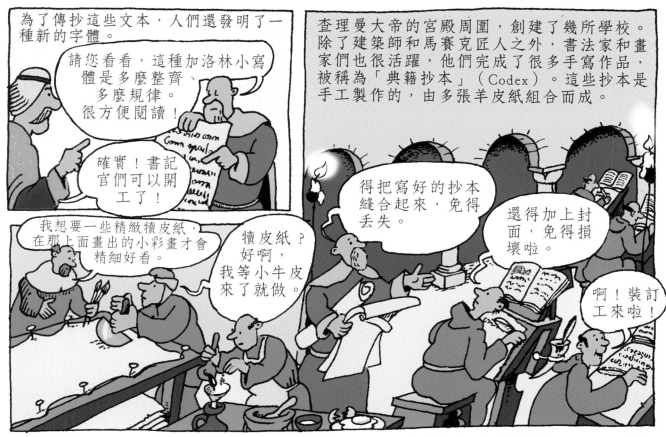

為了傳抄這些文本，人們還發明了一種新的字體。

請您看看，這種加洛林小寫體是多麼整齊、多麼規律。很方便閱讀！

確實！書記官們可以開工了！

我想要一些精緻犢皮紙，在那上面畫出的小彩畫才會精細好看。

犢皮紙？好啊，我等小牛皮來了就做。

查理曼大帝的宮殿周圍，創建了幾所學校。除了建築師和馬賽克匠人之外，書法家和畫家們也很活躍，他們完成了很多手寫作品，被稱為「典籍抄本」（Codex）。這些抄本是手工製作的，由多張羊皮紙組合而成。

得把寫好的抄本縫合起來，免得丟失。

還得加上封面，免得損壞啦。

啊！裝訂工來啦！

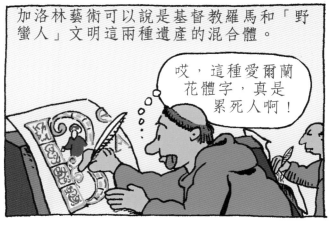

加洛林藝術可以說是基督教羅馬和「野蠻人」文明這兩種遺產的混合體。

哎，這種愛爾蘭花體字，真是累死人啊！

手稿很珍貴，因此要用富麗精美的封面保護起來。

真沉啊！

不，那一卷的可是寶石、象珠飾、水晶和象牙鑲嵌的！這封面用水牙鑲的！

加洛林王朝的君主們受到羅馬皇帝的啟發，也用雕像來彰顯自己的權力。留存至今的只有一座查理曼大帝的雕像（高25厘米）。雕像本來是鍍金的，更顯其珍貴。

那個時期的宮殿裡，裝飾著傢俱、掛毯和窗簾。如今能見到的極少。

當時的紡織藝術我們瞭解得很少，製作於西元11世紀著名的巴約掛毯乃是其中之一。下面這張刺繡掛毯，講述了諾曼第公爵，即征服者威廉在1066年戰勝英格蘭獲得王位的事蹟。這幅掛毯長達68米，寬50厘米。

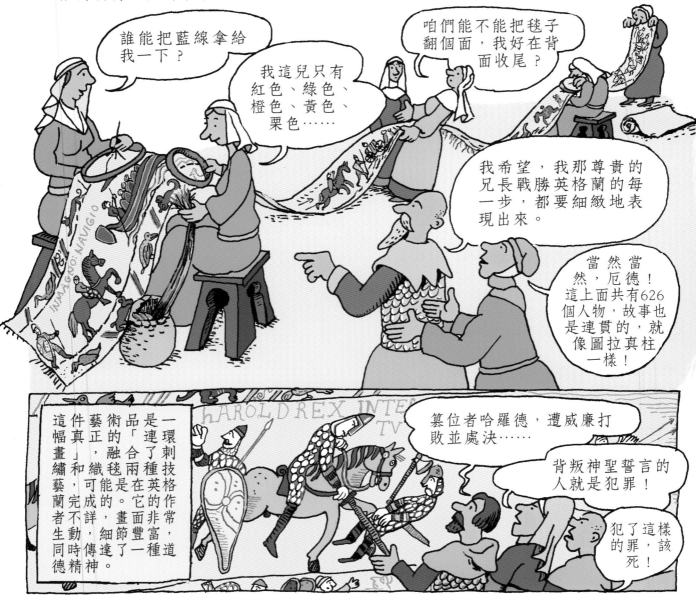

誰能把藍線拿給我一下？

我這兒只有紅色、綠色、橙色、黃色、栗色……

咱們能不能把毯子翻個面，我好在背面收尾？

我希望，我那尊貴的兄長戰勝英格蘭的每一步，都要細緻地表現出來。

當然當然，厄德！這上面共有626個人物，故事也是連貫的，就像圖拉真柱一樣！

這件藝術品是一種「連環畫」技法作品，融合了兩種英格蘭的非常豐富的織毯可能是在它的上面完成的，畫面真正「動」了起來，細節傳達了一種藝術精神。這幅刺繡藝術者生同時德精神。

篡位者哈羅德，遭威廉打敗並處決……

背叛神聖誓言的人就是犯罪！

犯了這樣的罪，該死！

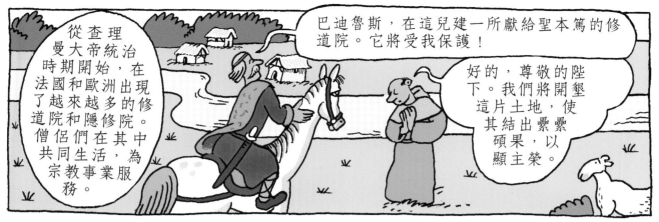

從查理曼大帝統治時期開始，在法國和歐洲出現了越來越多的修道院和隱修院。僧侶們在其中共同生活，為宗教事業服務。

巴迪魯斯，在這兒建一所獻給聖本篤的修道院。它將受我保護！

好的，尊敬的陛下。我們將開墾這片土地，使其結出纍纍碩果，以顯主榮。

通過在謄抄間裡抄寫宗教書籍，以及宗教歌曲的傳唱，僧侶們在知識傳播方面所起的作用很大。

晚上來新教堂，分享上帝之言！

可是……我啥也不懂啊。

約西元1000年時，人們在位於普瓦圖的加爾唐普河畔聖薩萬修道院修建了一所羅曼式的教堂。

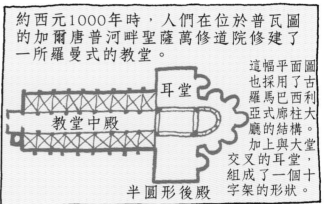

耳堂

教堂中殿

半圓形後殿

這幅平面圖也採用了古羅馬巴西利亞式廊柱大廳的結構。加上與大堂交叉的耳堂，組成了一個十字架的形狀。

為了教化那些不識字的信徒，教堂裡的裝飾壁畫畫的都是舊約裡的故事和耶穌的生平。

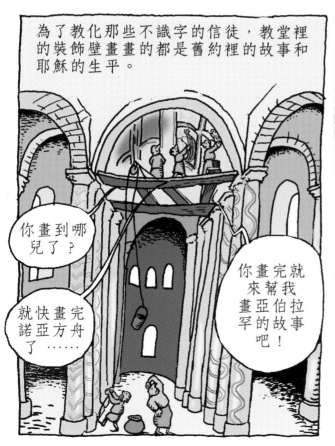

你畫到哪兒了？

就快畫完諾亞方舟了……

你畫完就來幫我畫亞伯拉罕的故事吧！

這就是畫在天頂上的諾亞方舟。

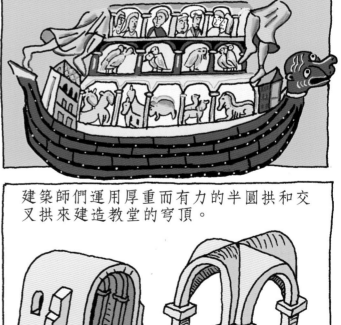

建築師們運用厚重而有力的半圓拱和交叉拱來建造教堂的穹頂。

半圓拱　　　　交叉拱

西元1095年，第一次十字軍東征開始。基督教騎士們向巴勒斯坦地區的耶路撒冷發起遠征。他們在那裡發現了不一樣的建築、服裝、顏色……還帶回了聖骨。

聖骨？

聖骨，是指基督教聖人的骨骼，或其他因生前行為堪稱典範而為人所崇敬的信徒的骨骼。基督徒們會將聖骨珍而重之地保存起來。

在西班牙的孔波斯特拉，人們認為找到了基督近徒聖雅各的聖骨。因此，全歐洲的朝聖者都向這個神聖之地進發。

出發嘍！

我們只用徒步走六個月就到了！

朝聖者們會在一些村鎮歇腳，例如在法國南部的孔克。約在1050年時，這裡的人們開始修建聖富瓦大教堂，以迎接這些朝聖者。

啊，終於到孔克了！

聖富瓦啊，為我們祈禱吧！

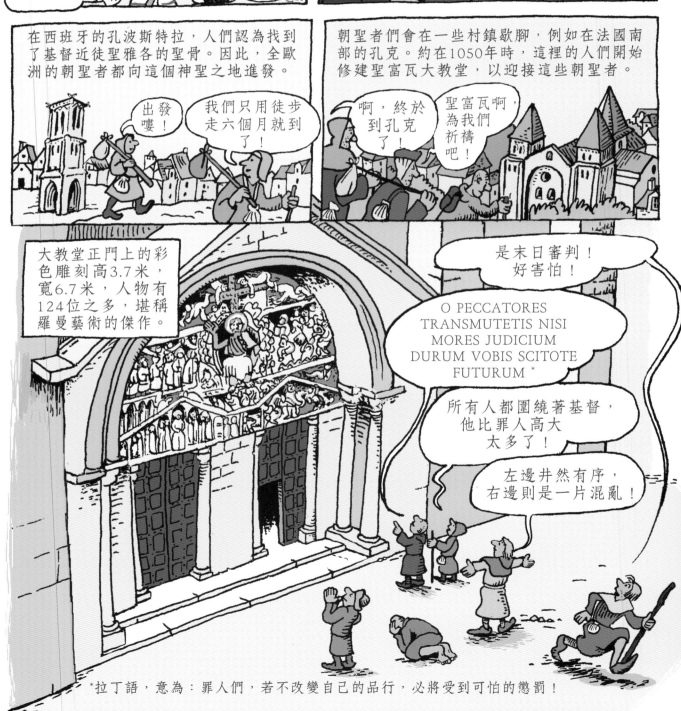

大教堂正門上的彩色雕刻高3.7米，寬6.7米，人物有124位之多，堪稱羅曼藝術的傑作。

是末日審判！好害怕！

O PECCATORES TRANSMUTETIS NISI MORES JUDICIUM DURUM VOBIS SCITOTE FUTURUM *

所有人都圍繞著基督，他比罪人高大太多了！

左邊井然有序，右邊則是一片混亂！

*拉丁語，意為：罪人們，若不改變自己的品行，必將受到可怕的懲罰！

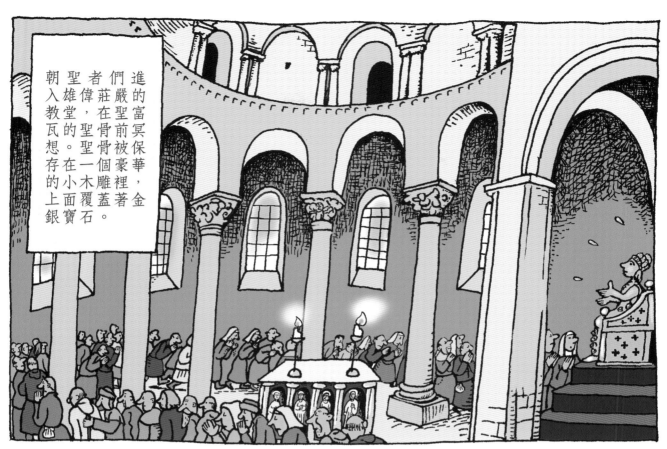

進入教堂，朝聖者們莊嚴肅冥想。聖者的聖骨保存在小木面覆蓋著金富華麗的聖骨匣裡，前被一個雕著寶石雄偉的上面銀寶石。

朝聖者們也可以欣賞教堂裡的柱頭，上面雕刻著宗教故事。

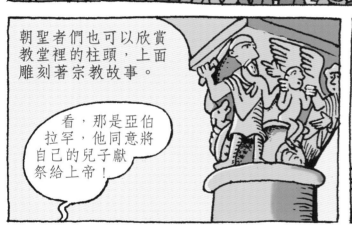

看，那是亞伯拉罕，他同意將自己的兒子獻祭給上帝！

然而，有一些修道會是反對聖像的，例如西多修會的僧侶們。在他們看來，聖像是對上帝和祈禱經文的曲解。他們的修道院往往建得比較偏遠，裡面既沒有雕像，也沒有裝飾。

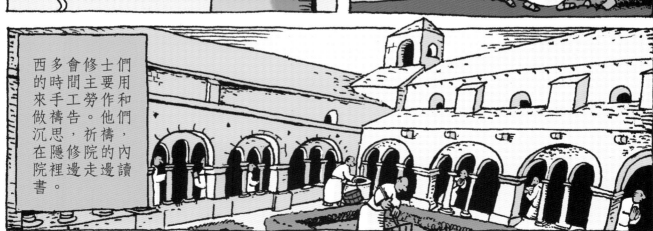

西多會的修士們主要用手工勞作和祈禱來打發時間。他們的修道院的內院裡，僧侶們一邊走一邊讀書，祈禱，沉思，做彌撒。

西元12世紀起，在安定繁榮的歐洲，羅曼藝術漸漸式微，讓位給一種新的藝術風格：哥德式藝術。最開始出現在建築上，隨後影響到繪畫、雕塑、彩繪玻璃窗等領域。1127年時，法蘭克人的國王是路易六世，也稱胖子路易。

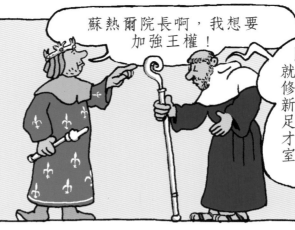

蘇熱爾院長啊，我想要加強王權！

陛下，那麼就在我的聖德尼修道院裡建一所新教堂吧，令其足夠高大莊嚴，才夠資格迎葬王室陵寢，並且啟迪信眾。

聖德尼修道院當時已經是王室墓地：自墨洛溫王朝起，國王們就被葬在裡面。

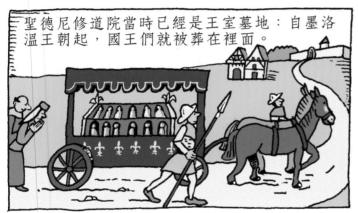

院長蘇熱爾從以下三方面提出了哥德式藝術的基本原則：光線、高度和空間。

我曾在君士坦丁堡見到一項奇蹟：聖索菲亞大教堂。我也想造一座那麼高大、那麼美的教堂。美，乃是信仰之源泉。信仰，要使人相信，必先令其欣賞仰慕。那麼，就讓他們看到最美的！

蘇熱爾的計畫，催生了新的技術：尖頂拱和交叉穹隆。如此一來，建築的頂就可以安放在四根梁柱上，而不再需要厚重的牆壁了。

尖頂拱

交叉穹隆

由於有了這樣的技術革新，建築的空間進一步開放，光線也得以進入到中心區域。

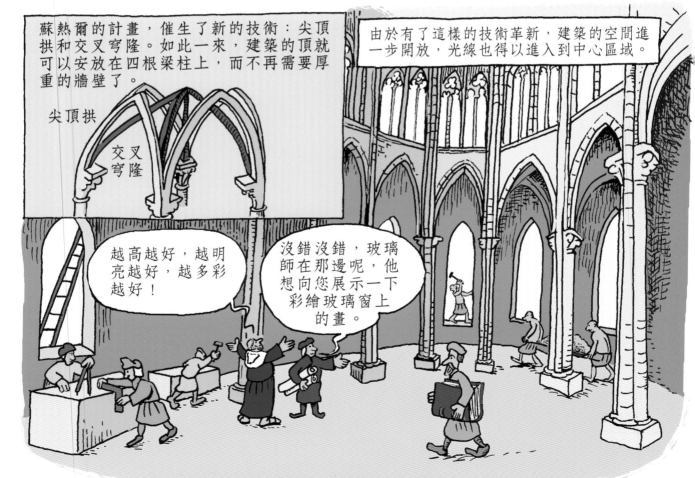

越高越好，越明亮越好，越多彩越好！

沒錯沒錯，玻璃師在那邊呢，他想向您展示一下彩繪玻璃窗上的畫。

彩繪花窗用圖像的形式，向人講述新約和舊約。首先，由畫師們根據手抄書裡的圖案，在與玻璃同樣大小的紙板上繪出紋樣。

然後，將彩色的玻璃覆蓋在紙板上。玻璃師用鑽石尖端或一根燒紅的烙鐵，沿著畫好的形狀刻畫上一圈。

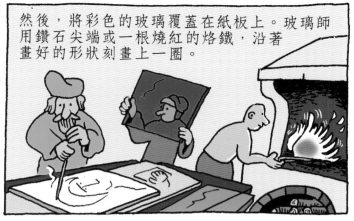

接著，將玻璃浸入冷水，烙鐵燙過之處便會斷裂，所需的形狀就被切割出來了。

這是聖彼得頭上的光環！

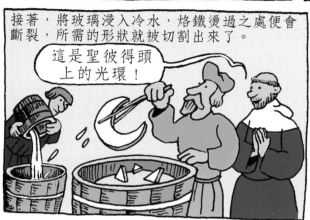

接下來，由鉗工將多塊彩色玻璃拼裝到一起，相互之間用鉛條固定住。

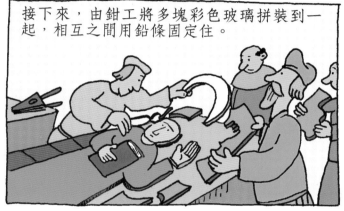

再將這一整塊透明而多彩的圖像，嵌入做好的石頭框架裡。

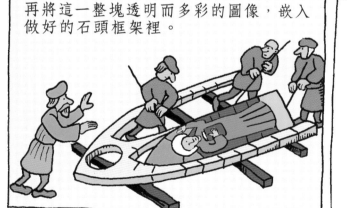

在聖路易國王統治下（1226-1270），哥德式藝術達到了頂峰。

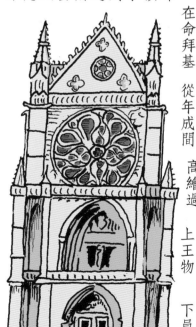

在巴黎，聖路易命人建造了聖禮拜堂，用以存放基督的聖物。

從1242年到1248年，整個建築建成僅花費六年時間，堪稱壯舉！

高42.5米，彩繪花窗面積超過600平方米。

上層禮拜堂由國王專享，基督聖物即供奉於此。

下層則供宮廷人員使用。

自從在沙特爾主教堂第一次出現，玫瑰花窗從12世紀到15世紀風靡整個歐洲。

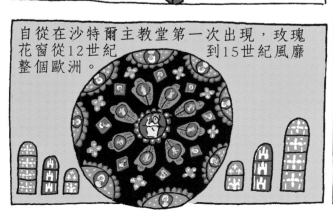

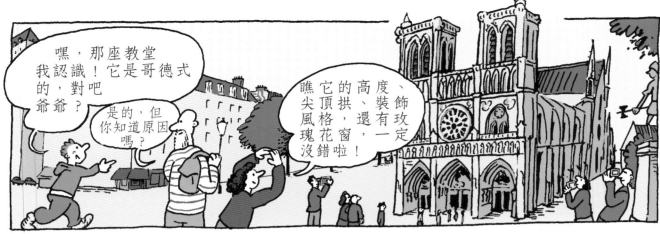

嘿，那座教堂我認識！它是哥德式的，對吧爺爺？

是的，但你知道原因嗎？

瞧它的尖頂風格，還有一度、高拱、裝飾玫瑰花窗沒錯啦！

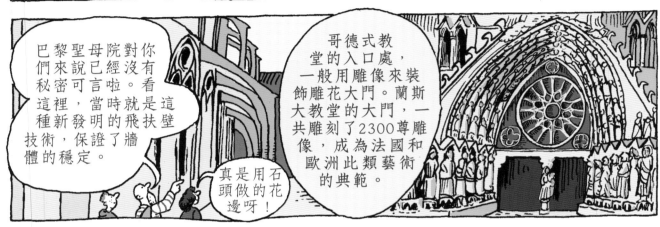

巴黎聖母院對你們來說已經沒有秘密可言啦。看這裡，當時就是這種新發明的飛扶壁技術，保證了牆體的穩定。

真是用石頭做的花邊呀！

哥德式教堂的入口處，一般用雕像來裝飾雕花大門。蘭斯大教堂的大門，一共雕刻了2300尊雕像，成為法國和歐洲此類藝術的典範。

蘭斯大教堂門口著名的「微笑天使」，800年來笑迎八方來客。

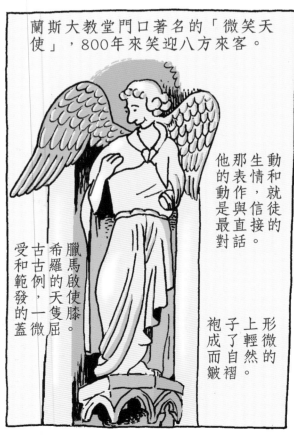

受和範發的蓋古古例，一微臘馬啟使膝。希羅的天隻屈。

他的動作與直話的表作，是最對那生情和就徒的信接，動微然的袍子上輕而成了自皺褶。形的

建築工人和雕刻師們運用的石材都來自附近。堅硬的石頭做基石，紋理細緻的石材則用來雕刻。

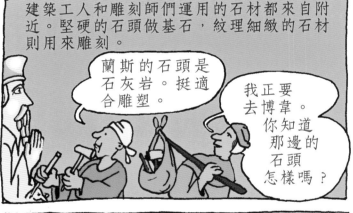

蘭斯的石頭是石灰岩。挺適合雕塑。

我正要去博韋。你知道那邊的石頭怎樣嗎？

雕刻師們可能在歐洲的任何地方工作。

博韋啊？我不太清楚。等我這兒的活幹完之後，就要去東邊了，去班堡。

在中世紀，權貴們（例如國王、教皇、主教等）常常出資建造教堂。他們會訂做一些彰顯上帝或基督教聖人之榮光的物品。出資者們往往還會借這樣的機會，讓人把自己也畫到畫裡，一般採用跪地祈禱的姿勢。下面這幅被稱為《威爾頓雙聯畫》的14世紀木板祭壇畫就是如此。

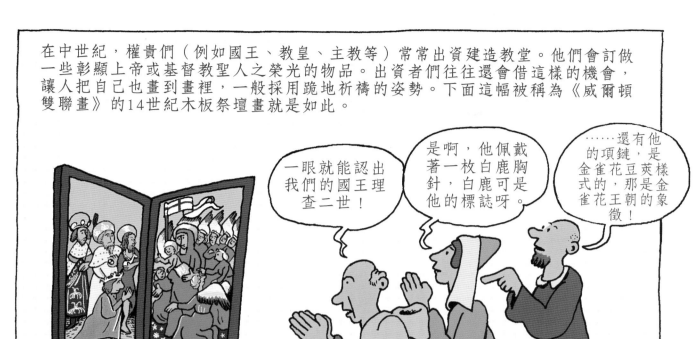

一眼就能認出我們的國王理查二世！

是啊，他佩戴著一枚白鹿胸針，白鹿可是他的標誌呀。

……還有他的項鏈，是金雀花豆莢樣式的，那是金雀花王朝的象徵！

與宗教無關，國王也會訂製自己的畫像。法蘭西國王讓二世（也譯約翰二世）是已知最早這麼做的人。

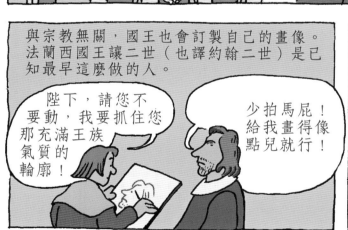

陛下，請您不要動，我要抓住您那充滿王族氣質的輪廓！

少拍馬屁！給我畫得像點兒就行！

哥德藝術還發明了另一種方式來表現權貴們：臥像。富有的人們會讓人在自己的墓石蓋上雕刻自己躺臥的樣子。

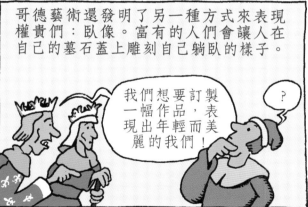

我們想要訂製一幅作品，表現出年輕而美麗的我們！

?

很好！我看到你在我的腳下雕刻了獅子，這是力量和勇氣的象徵。

……而我的腳下是幾隻狗，它們代表著忠誠！

墓石臥像展現出了當時精湛的大理石雕刻技藝：優美的面龐，精雕細刻的雙手，輕盈擺動的衣袍……那精緻的線條，那若有似無的笑意，使得雕像的面容光彩照人。

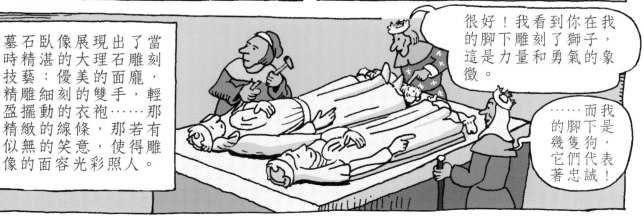

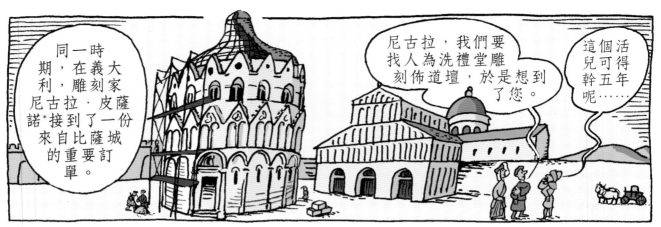

同一時期，在義大利，雕刻家尼古拉·皮薩諾*接到了一份來自比薩城的重要訂單。

尼古拉，我們要找人為洗禮堂雕刻佈道壇，於是想到了您。

這個活兒可得幹五年呢……

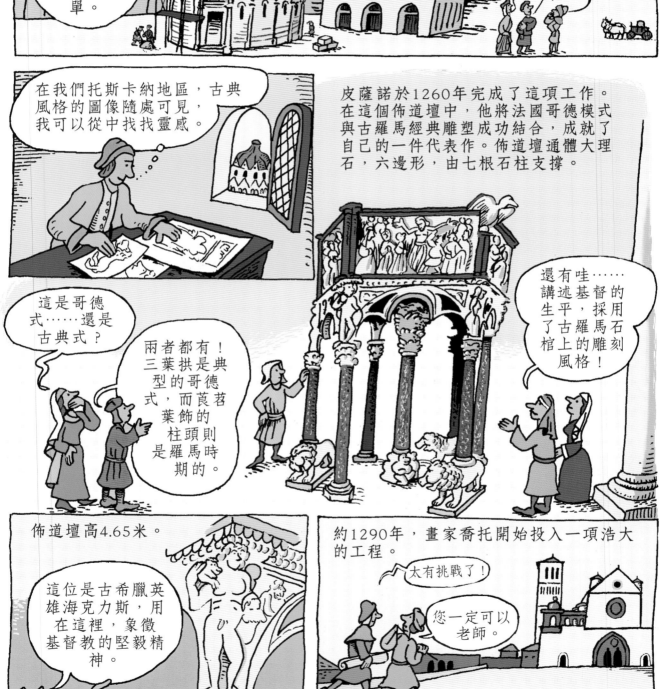

在我們托斯卡納地區，古典風格的圖像隨處可見，我可以從中找找靈感。

皮薩諾於1260年完成了這項工作。在這個佈道壇中，他將法國哥德模式與古羅馬經典雕塑成功結合，成就了自己的一件代表作。佈道壇通體大理石，六邊形，由七根石柱支撐。

還有哇……講述基督的生平，採用了古羅馬石棺上的雕刻風格！

這是哥德式……還是古典式？

兩者都有！三葉拱是典型的哥德式，而莨苕葉飾的柱頭則是羅馬時期的。

佈道壇高4.65米。

這位是古希臘英雄海克力斯，用在這裡，象徵基督教的堅毅精神。

約1290年，畫家喬托開始投入一項浩大的工程。

太有挑戰了！

您一定可以老師。

*尼古拉·皮薩諾（約1225-1280），義大利雕刻家。

66

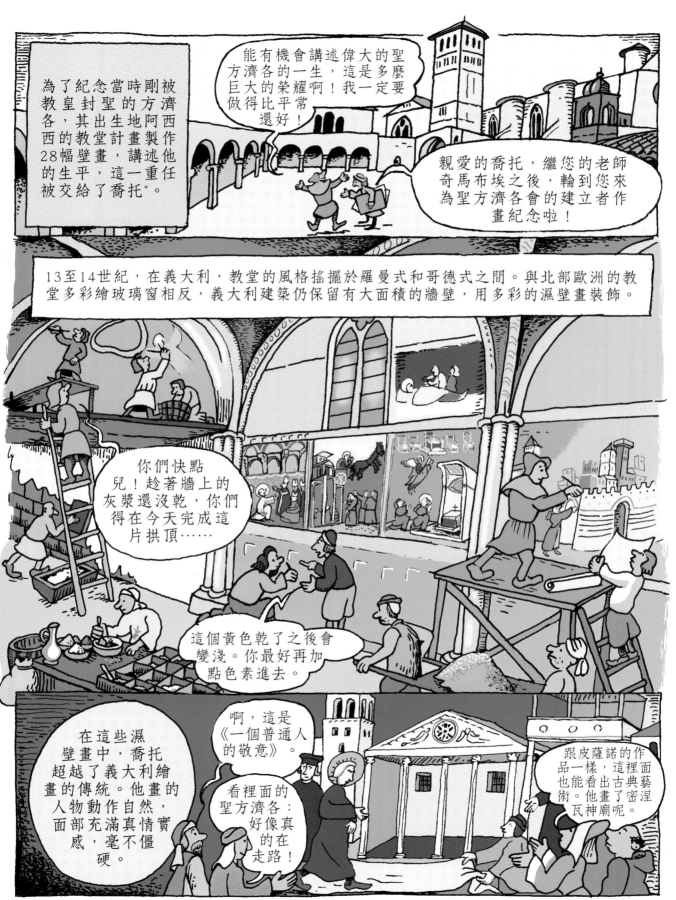

為了紀念當時剛被教皇封聖的方濟各，其出生地阿西西的教堂計畫製作28幅壁畫，講述他的生平，這一重任被交給了喬托*。

能有機會講述偉大的聖方濟各的一生，這是多麼巨大的榮耀啊！我一定要做得比平常還好！

親愛的喬托，繼您的老師奇馬布埃之後，輪到您來為聖方濟各會的建立者作畫紀念啦！

13至14世紀，在義大利，教堂的風格搖擺於羅曼式和哥德式之間。與北部歐洲的教堂多彩繪玻璃窗相反，義大利建築仍保留有大面積的牆壁，用多彩的濕壁畫裝飾。

你們快點兒！趁著牆上的灰漿還沒乾，你們得在今天完成這片拱頂……

這個黃色乾了之後會變淺。你最好再加點色素進去。

在這些濕壁畫中，喬托超越了義大利繪畫的傳統。他畫的人物動作自然，面部充滿真情實感，毫不僵硬。

啊，這是《一個普通人的敬意》。

看裡面的聖方濟各：好像真的在走路！

跟皮薩諾的作品一樣，這裡面也能看出古典藝術。他畫了密涅瓦神廟呢。

*喬托‧迪‧邦多內（1267-1337），
義大利畫家、雕塑家。

67

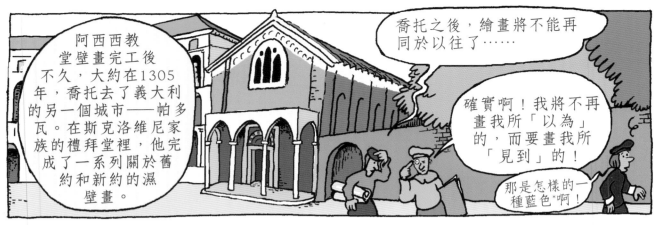

阿西西教堂壁畫完工後不久，大約在1305年，喬托去了義大利的另一個城市——帕多瓦。在斯克洛維尼家族的禮拜堂裡，他完成了一系列關於舊約和新約的濕壁畫。

喬托之後，繪畫將不能再同於以往了……

確實啊！我將不再畫我所「以為」的，而要畫我所「見到」的！

那是怎樣的一種藍色*啊！

繪畫藝術發生了巨變。1338年，在佛羅倫斯附近的錫耶納，洛倫采蒂兄弟做出了大膽的革新，他們把人物置於畫作的中心，並用建築學知識來統一畫面的各個場景。

我想展示出這座城市政通人和。

看！我剛畫完錫耶納城牆的線稿。

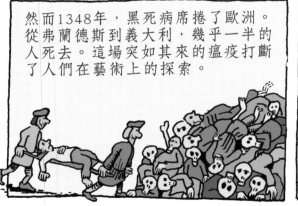

然而1348年，黑死病席捲了歐洲。從弗蘭德斯到義大利，幾乎一半的人死去。這場突如其來的瘟疫打斷了人們在藝術上的探索。

1309年，教皇及整個教廷離開了羅馬，遷至亞維儂。建於此地的教皇宮是一座哥德風格的龐大建築。

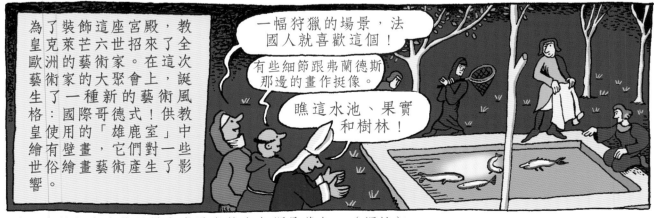

為了裝飾這座宮殿，教皇克萊芒六世招來了全歐洲的藝術家。在這次藝術家的大聚會上，誕生了一種新的藝術風格：國際哥德式！供教皇使用的「雄鹿室」中繪有壁畫，它們對一些世俗繪畫藝術產生了影響。

一幅狩獵的場景，法國人就喜歡這個！

有些細節跟弗蘭德斯那邊的畫作挺像。

瞧這水池、果實和樹林！

*喬托所繪斯克洛維尼禮拜堂壁畫的主色調是藍色。（譯註）

藝術家們出入於各國宮廷，促進了國際哥德式的推廣。

啟稟貝里公爵，林堡兄弟到了。

請他們進來。

1410年，貝里公爵想要擁有一本「時禱書」，這是一種有禱告詞的日曆。他請來自尼德蘭的林堡兄弟為他製作。

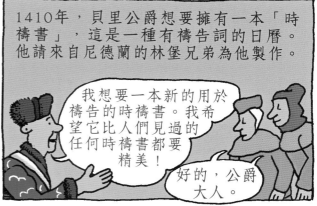

我想要一本新的用於禱告的時禱書。我希望它比人們見過的任何時禱書都要精美！

好的，公爵大人。

在這本《貝里公爵的豪華時禱書》中，書首通行的小彩畫被做成了真正的圖畫。12個月被分別繪成插圖，每幅圖裡都有公爵本人出現，展示了不同時令的活動：耕地、播種、狩獵、收糧食、收葡萄……

啊！看，這是5月！色彩多豐富啊！青金石磨成的藍色顏料，加上黃金製成的金色顏料，充分彰顯了我的財富和權力！

是呀！畫中的動作也很逼真！您瞧這些馬、這些狗、這些騎馬的人……每個細節都表現得如此精細！

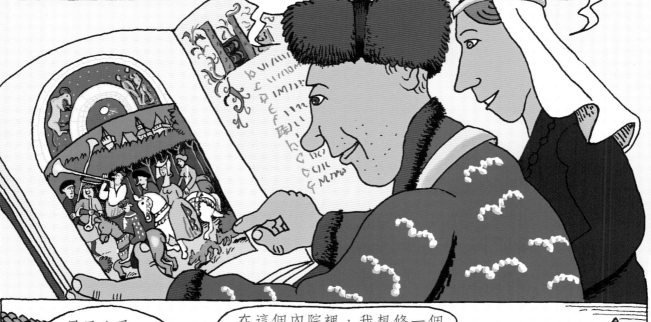

貝里公爵的兄弟，勃艮第公爵勇敢者菲力浦也是一位慷慨的藝術贊助人。很多藝術家都曾為他和夫人工作過。1385年，他決定在第戎建一所修道院：尚摩爾的查爾特勒修道院。

在這個內院裡，我想修一個建築，好蓋住這個水池。

最優秀的藝術家們都將為您效力，菲力浦。

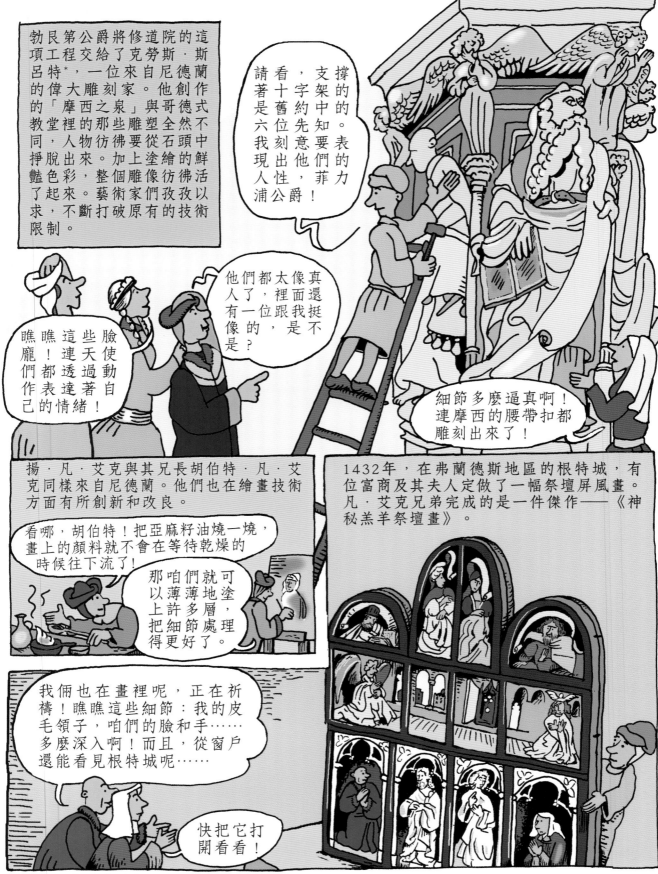

勃艮第公爵將修道院的這項工程交給了克勞斯·斯呂特*，一位來自尼德蘭的偉大雕刻家。他創作的「摩西之泉」與哥德式教堂裡的那些雕塑全然不同，人物彷彿要從石頭中掙脫出來。加上塗繪的鮮豔色彩，整個雕像彷彿活了起來。藝術家們孜孜以求，不斷打破原有的技術限制。

撐的的力。支架中知要表們菲我看十舊位中，著十舊位刻出性請著是六我現人浦公爵！

瞧瞧這些臉龐！連天使們都透過動作表達著自己的情緒！

他們都太像真還人了，裡面挺不有一位跟我像的，是不是？

細節多麼逼真啊！連摩西的腰帶扣都雕刻出來了！

揚·凡·艾克與其兄長胡伯特·凡·艾克同樣來自尼德蘭。他們也在繪畫技術方面有所創新和改良。

看哪，胡伯特！把亞麻籽油燒一燒，畫上的顏料就不會在等待乾燥的時候往下流了！

那咱們就可以薄薄地塗上許多層，把細節處理得更好了。

1432年，在弗蘭德斯地區的根特城，有位富商及其夫人定做了一幅祭壇屏風畫。凡·艾克兄弟完成的是一件傑作——《神秘羔羊祭壇畫》。

我倆也在畫裡呢，正在祈禱！瞧瞧這些細節：我的皮毛領子，咱們的臉和手……多麼深入啊！而且，從窗戶還能看見根特城呢……

快把它打開看看！

*克勞斯·斯呂特（約1355-1406），荷蘭雕刻家。

70

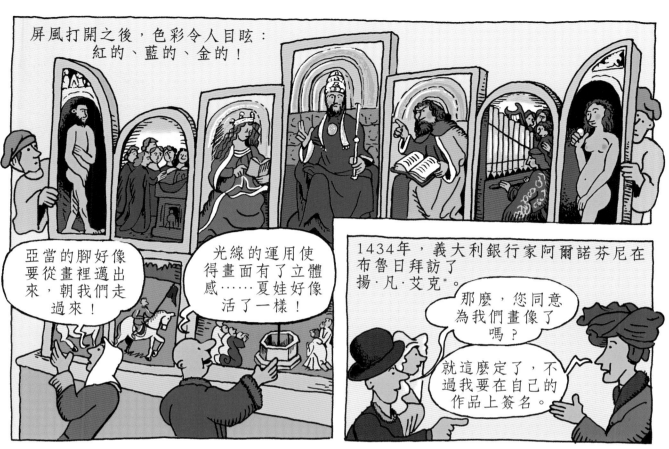

屏風打開之後，色彩令人目眩：
紅的、藍的、金的！

亞當的腳好像
要從畫裡邁出
來，朝我們走
過來！

光線的運用使
得畫面有了立體
感……夏娃好像
活了一樣！

1434年，義大利銀行家阿爾諾芬尼在
布魯日拜訪了
揚·凡·艾克*。

那麼，您同意
為我們畫像了
嗎？

就這麼定了，不
過我要在自己的
作品上簽名。

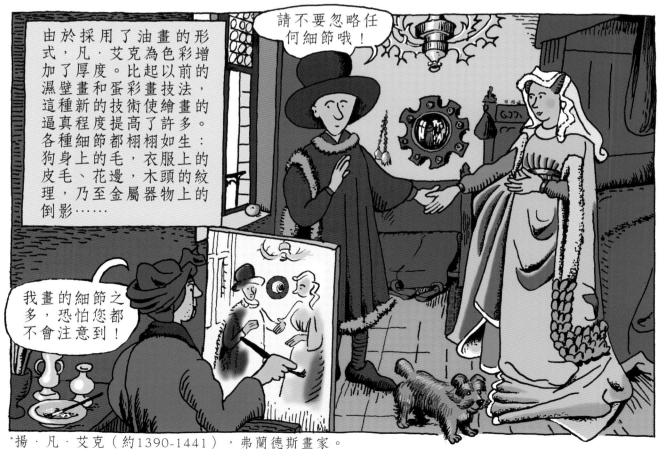

由於採用了油畫的形
式，凡·艾克為色彩增
加了厚度。比起以前的
濕壁畫和蛋彩畫技法，
這種新的技術使繪畫的
逼真程度提高了許多。
各種細節都栩栩如生：
狗身上的毛，衣服上的
皮毛、花邊，木頭的紋
理，乃至金屬器物上的
倒影……

請不要忽略任
何細節哦！

我畫的細節之
多，恐怕您都
不會注意到！

*揚·凡·艾克（約1390-1441），弗蘭德斯畫家。

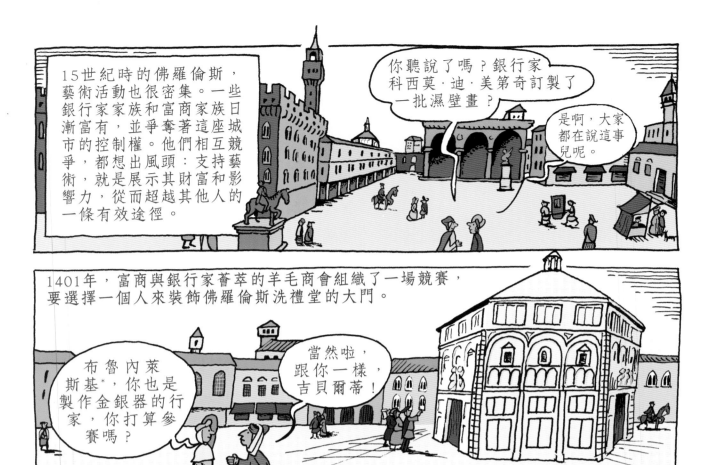

15世紀時的佛羅倫斯，藝術活動也很密集。一些銀行家家族和富商家族日漸富有，並爭奪著這座城市的控制權。他們相互競爭，都想出風頭：支持藝術，就是展示其財富和影響力，從而超越其他人的一條有效途徑。

你聽說了嗎？銀行家科西莫·迪·美第奇訂製了一批濕壁畫？

是啊，大家都在說這事兒呢。

1401年，富商與銀行家薈萃的羊毛商會組織了一場競賽，要選擇一個人來裝飾佛羅倫斯洗禮堂的大門。

布魯內萊斯基*，你也是製作金銀器的行家，你打算參賽嗎？

當然啦，跟你一樣，吉貝爾蒂！

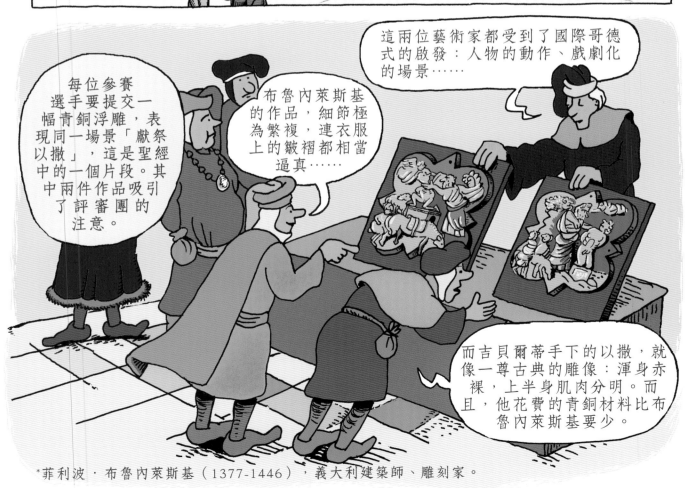

每位參賽選手要提交一幅青銅浮雕，表現同一場景「獻祭以撒」，這是聖經中的一個片段。其中兩件作品吸引了評審團的注意。

布魯內萊斯基的作品，細節極為繁複，連衣服上的皺褶都相當逼真……

這兩位藝術家都受到了國際哥德式的啟發：人物的動作、戲劇化的場景……

而吉貝爾蒂手下的以撒，就像一尊古典的雕像：渾身赤裸，上半身肌肉分明。而且，他花費的青銅材料比布魯內萊斯基要少。

*菲利波·布魯內萊斯基（1377-1446），義大利建築師、雕刻家。

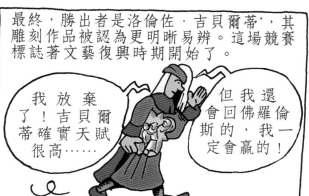

最終，勝出者是洛倫佐·吉貝爾蒂*，其雕刻作品被認為更明晰易辨。這場競賽標誌著文藝復興時期開始了。

我放棄了！吉貝爾蒂確實天賦很高……

但我還會回佛羅倫斯的，我一定會贏的！

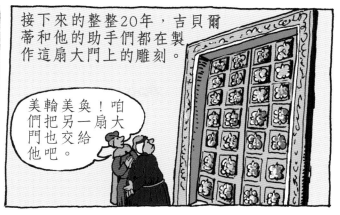

接下來的整整20年，吉貝爾蒂和他的助手們都在製作這扇大門上的雕刻。

美輪美奐！咱們把另一扇大門也交給他吧。

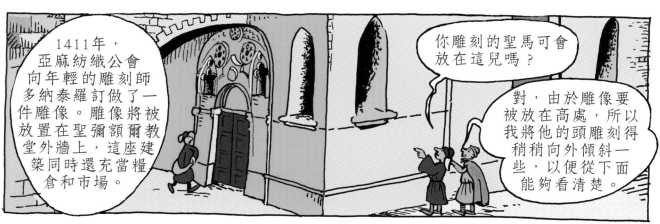

1411年，亞麻紡織公會向年輕的雕刻師多納泰羅訂做了一件雕像。雕像將被放置在聖彌額爾教堂外牆上，這座建築同時還充當糧倉和市場。

你雕刻的聖馬可會放在這兒嗎？

對，由於雕像要被放在高處，所以我將他的頭雕刻得稍稍向外傾斜一些，以便從下面能夠看清楚。

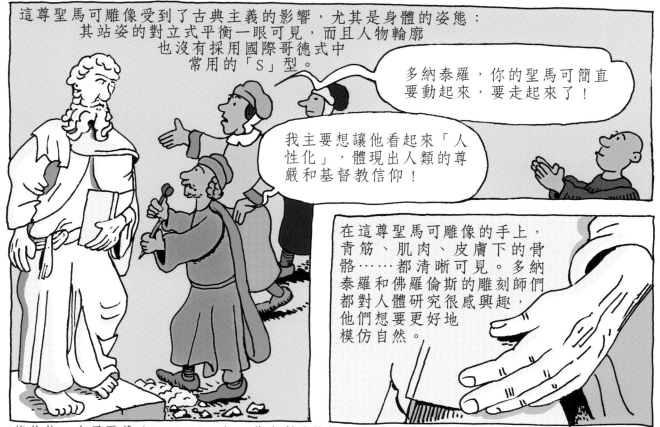

這尊聖馬可雕像受到了古典主義的影響，尤其是身體的姿態：其站姿的對立式平衡一眼可見，而且人物輪廓也沒有採用國際哥德式中常用的「S」型。

多納泰羅，你的聖馬可簡直要動起來，要走起來了！

我主要想讓他看起來「人性化」，體現出人類的尊嚴和基督教信仰！

在這尊聖馬可雕像的手上，青筋、肌肉、皮膚下的骨骼……都清晰可見。多納泰羅和佛羅倫斯的雕刻師們都對人體研究很感興趣，他們想要更好地模仿自然。

*洛倫佐·吉貝爾蒂（1378-1455），義大利建築師、雕刻家。

1430年，多納泰羅*繼續進行自己對古典藝術的研究，創作了自古典時期以來第一尊裸體男子的雕像：剛剛戰勝了巨人歌利亞的大衛。

雕像採用了古希臘時期的典型「圓雕」方式，既沒有靠著柱子，也沒有嵌在龕中。

它被雕刻得非常完美，可以360度去欣賞。

在平腰姿勢自不一個扭的非常雙腳同一面站立自然。

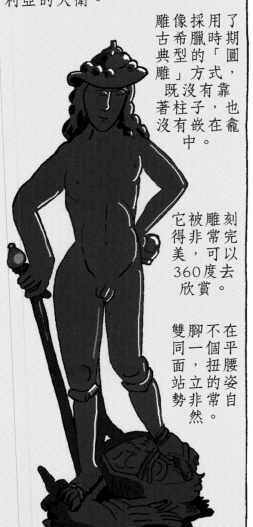

多納泰羅還與布魯內萊斯基一起去羅馬，近距離觀察那些被重新發現的古代紀念性建築。

嘿，多納泰羅，快上來！上面的風景好極了！

不如你下來看看這尊雕塑吧！

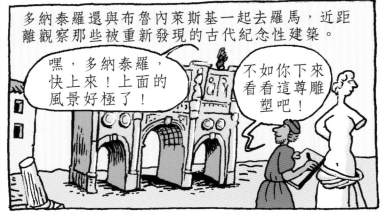

布魯內萊斯基非常細緻地研究了羅馬的萬神殿。它有著當時全世界已知的最大穹頂。

這麼大的穹頂是怎麼撐得起來的，裡面有什麼奧秘呢？

別琢磨了，菲利波。這些羅馬人真是瘋了！*

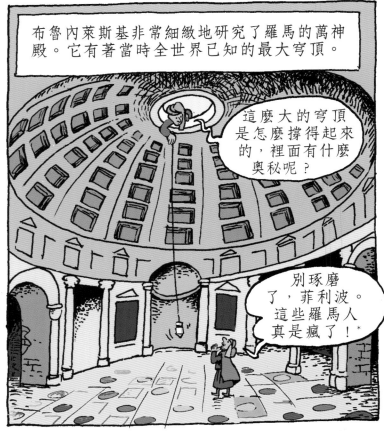

1418年，佛羅倫斯主教堂：聖母百花大教堂的穹頂建造大賽開始，布魯內萊斯基再次參賽。

我們要向世人展示我們的強大……您的建議是什麼，布魯內萊斯基？

我設想了一個巨大的穹頂！

你在想甚麼！這會塌的！

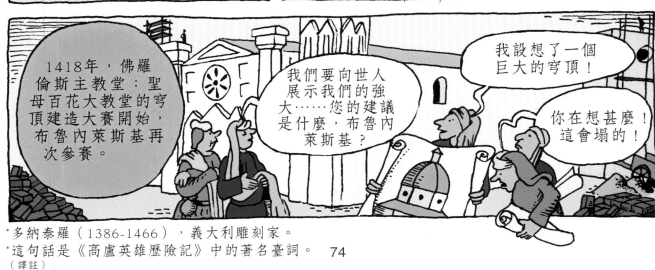

*多納泰羅（1386-1466），義大利雕刻家。
*這句話是《高盧英雄歷險記》中的著名臺詞。
（譯註）

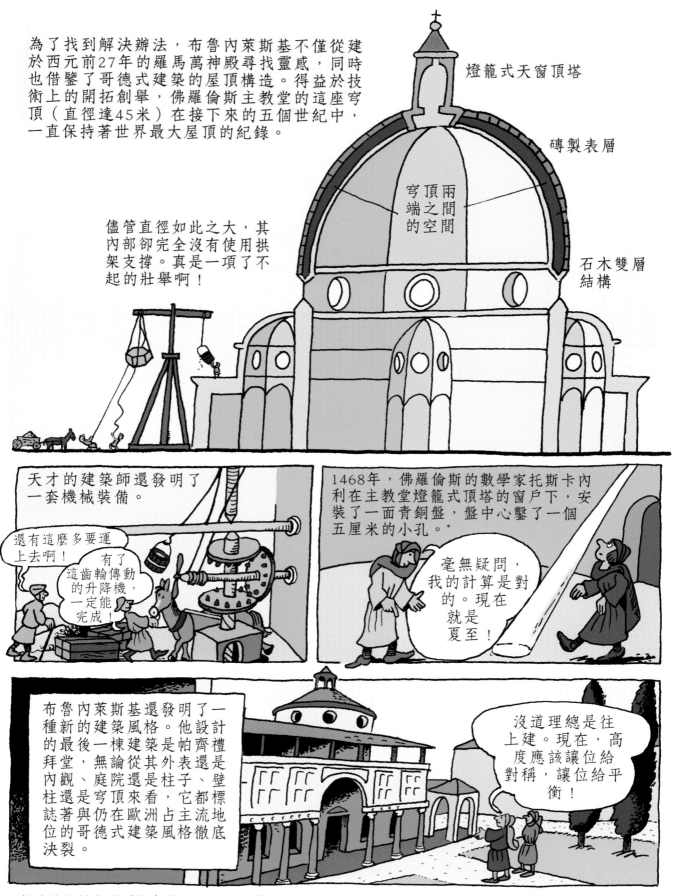

為了找到解決辦法，布魯內萊斯基不僅從建於西元前27年的羅馬萬神殿尋找靈感，同時也借鑒了哥德式建築的屋頂構造。得益於技術上的開拓創舉，佛羅倫斯主教堂的這座穹頂（直徑達45米）在接下來的五個世紀中，一直保持著世界最大屋頂的紀錄。

燈籠式天窗頂塔

磚製表層

穹頂兩端之間的空間

石木雙層結構

儘管直徑如此之大，其內部卻完全沒有使用拱架支撐。真是一項了不起的壯舉啊！

天才的建築師還發明了一套機械裝備。

還有這麼多要運上去啊！

有了這齒輪傳動的升降機，一定能完成！

1468年，佛羅倫斯的數學家托斯卡內利在主教堂燈籠式頂塔的窗戶下，安裝了一面青銅盤，盤中心鑿了一個五厘米的小孔。*

毫無疑問，我的計算是對的。現在就是夏至！

布魯內萊斯基還發明了一種新的建築風格。他設計的最後一棟建築是帕齊禮拜堂，無論從其外表還是內觀、庭院還是柱子、壁柱還是穹頂來看，它都標誌著與仍在歐洲占主流地位的哥德式建築風格徹底決裂。

沒道理總是往上建。現在，高度應該讓位給對稱，讓位給平衡！

*借助於該教堂圓頂的高度，托斯卡內利安置了一塊青銅盤，為了讓太陽光穿過盤中心的小孔，向下折射約91米的高度，照在大教堂地面上一座特製的量規——鑲嵌於十字小禮拜堂的一塊石頭上。聖母百花大教堂由此變成了一座巨型日晷。（譯註）

布魯內萊斯基不僅用創新觀點革新了建築技術，而且他還有一項重大發現，足以顛覆整個藝術界，那就是線性透視法。

咱們得試試，讓這些建築落在紙上時顯得不那麼平面化。

古代的希臘和羅馬人其實曾經掌握了讓繪畫具有立體深度的方法。然而這種方法在漫長的中世紀裡被漸漸遺忘了。

我想畫得更準確一些。

太大了……

太小了……

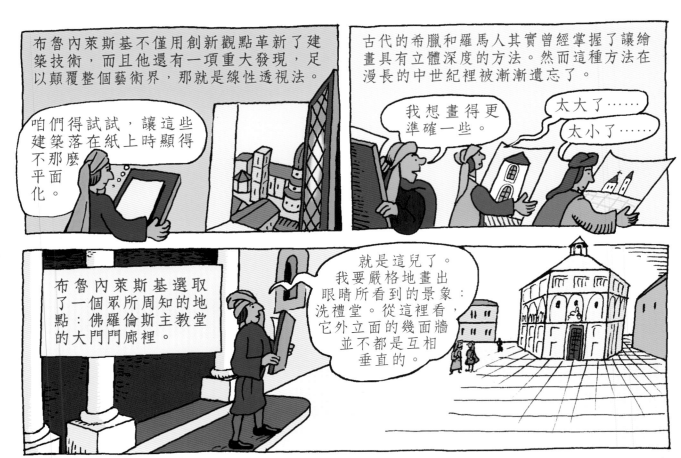

布魯內萊斯基選取了一個眾所周知的地點：佛羅倫斯主教堂的大門門廊裡。

就是這兒了。我要嚴格地畫出眼睛所看到的景象：洗禮堂。從這裡看，它外立面的幾面牆並不都是互相垂直的。

他讓畫紙保持豎立，在上面作畫。

首先確定消失點的位置，然後描出其他線條。

他根據自己眼睛看到的樣子，如實畫了一幅圖，然後邀請朋友來檢驗他的觀察是否正確。

難以置信！鏡子裡的成像與實際建築完全吻合！

鏡子

挖了一個洞的畫

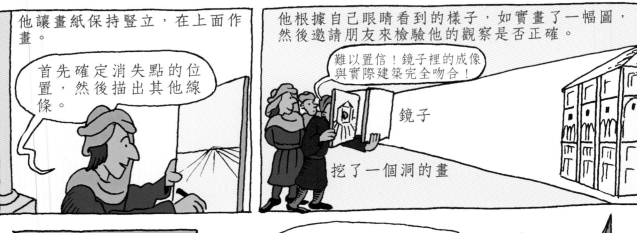

畫家馬薩喬與布魯內萊斯基交好，他是首批將線性透視法運用到繪畫中的人之一。1427年，他受託為佛羅倫斯的新聖母瑪利亞教堂創作一幅濕壁畫。

菲利波，我希望你來幫助我完成這項委託。

行啊，只要你答應運用我的透視法繪畫體系就行。

這幅濕壁畫尺寸非常大（高6米，寬3米），馬薩喬選擇畫一個經典的主題：「三位一體」。頂端是上帝，其下方是以鴿子形象表現的聖靈，再下面是十字架上的耶穌。與古典的題材相比，人物的畫法是全新的：都是從觀賞者的角度出發去作畫，而且神和人的尺寸都一樣大。

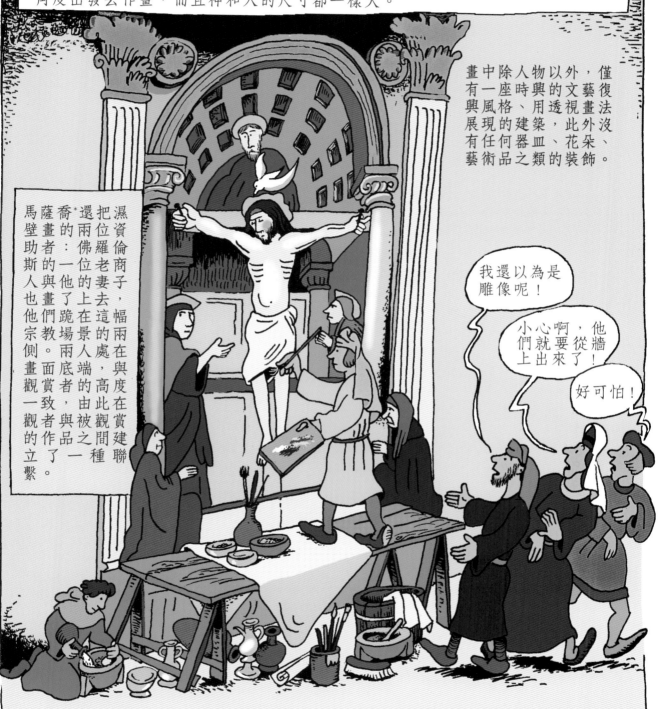

畫中除人物以外，僅有一座時興的、用透視畫法復原的文藝復興風格、展現的建築，此外沒有任何器皿、花朵、藝術品之類的裝飾。

馬薩喬*還把兩位羅商子，幅兩在與建度，在此觀間的一種高賞之的聯繫。濕資倫老妻去這處高。助畫者：一他了跪場之的與畫們教側。畫面底兩人的他宗觀一觀者作品的立。

我還以為是雕像呢！

小心啊，他們就要從牆上出來了！

好可怕！

1428年完成的「三位一體」濕壁畫，是首批採用透視法原理而取得成功的藝術作品之一。它將在所有觀賞過此畫作的藝術家身上留下印記。

*馬薩喬（1401-1428），義大利畫家。

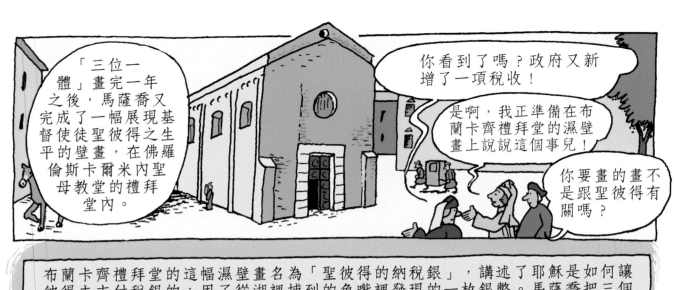

「三位一體」畫完一年之後，馬薩喬又完成了一幅展現基督使徒聖彼得之生平的壁畫，在佛羅倫斯卡爾米內聖母教堂的禮拜堂內。

你看到了嗎？政府又新增了一項稅收！

是啊，我正準備在布蘭卡齊禮拜堂的濕壁畫上說說這個事兒！

你要畫的畫不是跟聖彼得有關嗎？

布蘭卡齊禮拜堂的這幅濕壁畫名為「聖彼得的納稅銀」，講述了耶穌是如何讓彼得去支付稅銀的：用了從湖裡捕到的魚嘴裡發現的一枚銀幣。馬薩喬把三個場景放進同一幅濕壁畫裡了。

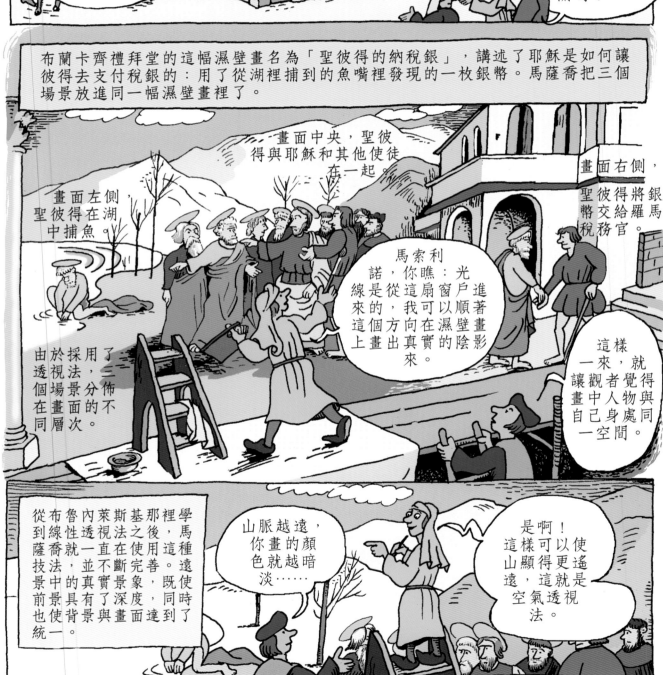

畫面左側，聖彼得在湖中捕魚。

畫面中央，聖彼得與耶穌和其他使徒在一起。

畫面右側，聖彼得將銀幣交給羅馬稅務官。

由於採用了透視法，三個場景分佈在畫面的不同層次。

馬索利諾，你瞧：光線是從這扇窗戶進來的，我可以順著這個方向在濕壁上畫出真實的陰影來。

這樣一來，就讓觀者覺得畫中人物與自己身處同一空間。

從布魯內萊斯基那裡學到線性透視法之後，馬薩喬就一直在使用這種技法，並不斷完善。遠景中的真實景象，既使前景具有了深度，同時也使背景與畫面達到了統一。

山脈越遠，你畫的顏色就越暗淡……

是啊！這樣可以使山顯得更遙遠，這就是空氣透視法。

喬年就英及發藝按實不幸的是，馬薩早讓揚得術，安實在27歲時就逝去，沒有新的繪畫家，例如弗拉·安傑利科*等人，將按照各自的方式去踐他的發明。

那位是圭多·迪·彼得羅嗎？

是他，這位道明會僧侶畫的大多是天使，所以人們叫他「弗拉·安傑利科」。

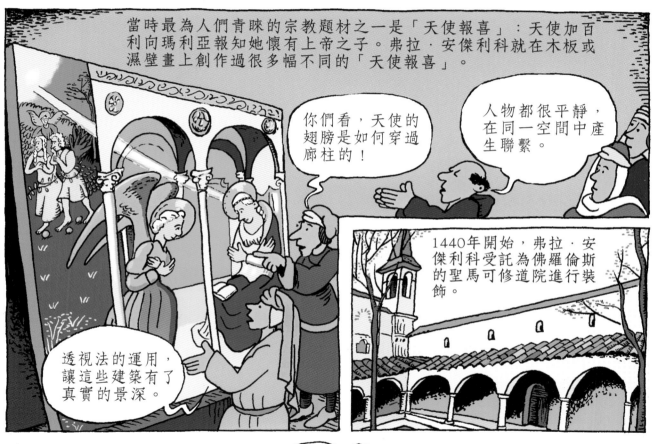

當時最為人們青睞的宗教題材之一是「天使報喜」：天使加百利向瑪利亞報知她懷有上帝之子。弗拉·安傑利科就在木板或濕壁畫上創作過很多幅不同的「天使報喜」。

你們看，天使的翅膀是如何穿過廊柱的！

人物都很平靜，在同一空間中產生聯繫。

透視法的運用，讓這些建築有了真實的景深。

1440年開始，弗拉·安傑利科受託為佛羅倫斯的聖馬可修道院進行裝飾。

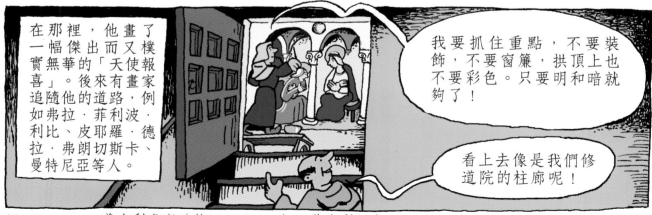

在那裡，他畫了一幅傑出而又樸實無華的「天使報喜」。後來有畫家追隨他的道路，例如弗拉·菲利波·利比、皮耶羅·德拉·弗朗切斯卡、曼特尼亞等人。

我要抓住重點，不要裝飾，不要窗簾，拱頂上也不要彩色。只要明和暗就夠了！

看上去像是我們修道院的柱廊呢！

*Fra Angelico，義大利畫家（約1395-1455）。義大利語中，Angelico是「天使」（ange）一詞的形容詞；Fra則是「兄弟」或「修士」（fratello）一詞的簡寫。（譯註）

15世紀時，希臘和羅馬的古典藝術令佛羅倫斯的富人們著迷。1453年，土耳其入侵君士坦丁堡，眾多希臘人從那裡逃回歐洲，帶回了古代的文獻，思想家們將它們翻譯。古代的神話、希臘和羅馬眾神、柏拉圖、亞里斯多德……這就是文藝復興！

費奇諾，再給我講講馬爾斯和維納斯的愛情故事吧……

馬爾斯是天后朱諾之子，他看到了出水的維納斯，於是狂熱地愛上了她。但火神伏爾甘正盯著他們……

1469年，洛倫佐·德·美第奇開始統治佛羅倫斯。他被人們稱為「偉大的洛倫佐」，身邊匯集的群星可謂璀璨。他鼓勵那些人將他們置於世界藝術和心中心的學者。

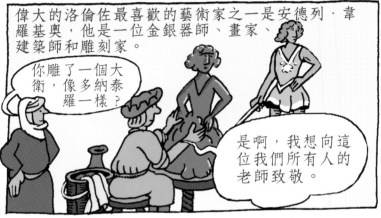

偉大的洛倫佐最喜歡的藝術家之一是安德列·韋羅基奧，他是一位金銀器師、畫家、建築師和雕刻家。

你雕了一個大衛，像多納泰羅一樣？

是啊，我想向這位我們所有人的老師致敬。

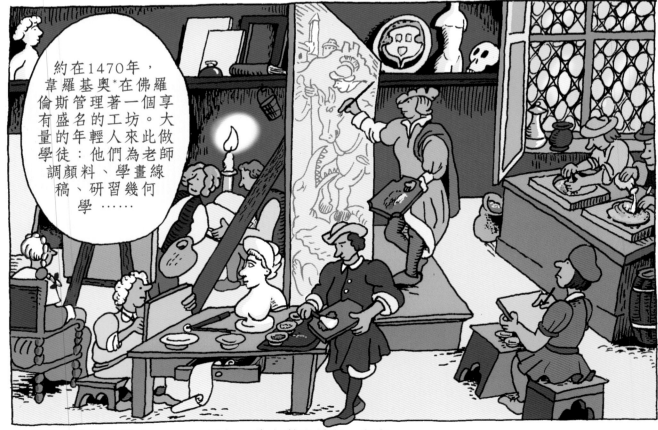

約在1470年，韋羅基奧*在佛羅倫斯管理著一個享有盛名的工坊。大量的年輕人來此做學徒：他們為老師調顏料、學畫線稿、研習幾何學……

*安德列·韋羅基奧（1435-1488），義大利雕刻家、畫家。

在這些學徒中，年輕的李奧納多·達文西顯示出了卓越的才華。1475年，韋羅基奧將畫作的一處細節交給他來完成。

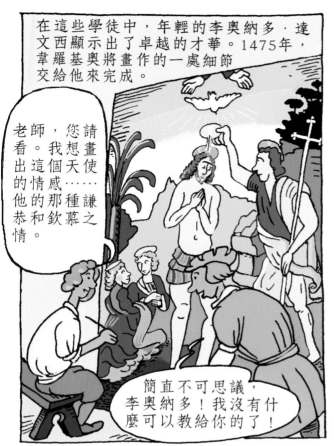

老師，您請看。我想畫出這個天使的情感……他的那種謙恭和欽慕之情。

簡直不可思議，李奧納多！我沒有什麼可以教給你的了！

而在歐洲北部，如布魯日，富商們也開始向畫家下訂單。他們也想要自己的畫像。

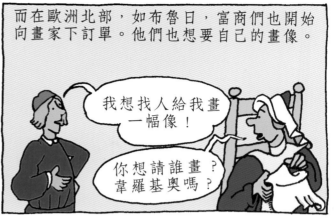

我想找人給我畫一幅像！

你想請誰畫？韋羅基奧嗎？

富人們想要顯示自己的財富，尤其要顯示自己真實的個性。

不，我不想自己看上去像個天使，或者像個使徒，我要像我自己！

在佛羅倫斯的另一個工坊，年輕的畫家桑德羅·波提切利很受富貴家族的青睞，訂單量巨大。

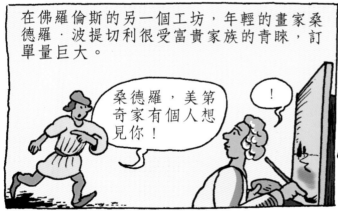

桑德羅，美第奇家有個人想見你！

！

他筆下的人物形象，既優美，又真實。

又是一幅拿著獎章的畫像嗎？

重點是，它是一幅四分之三側面角度的畫像，這可是義大利第一幅哦！

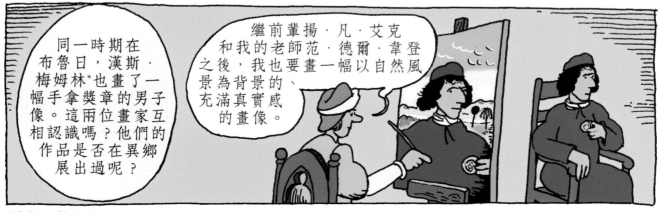

同一時期在布魯日，漢斯·梅姆林*也畫了一幅手拿獎章的男子像。這兩位畫家互相認識嗎？他們的作品是否在異鄉展出過呢？

繼前輩揚·凡·艾克和我的老師范·德爾·韋登之後，我也要畫一幅以自然風景為背景的、充滿真實感的畫像。

*漢斯·梅姆林（1430-1494），弗蘭德斯畫家。

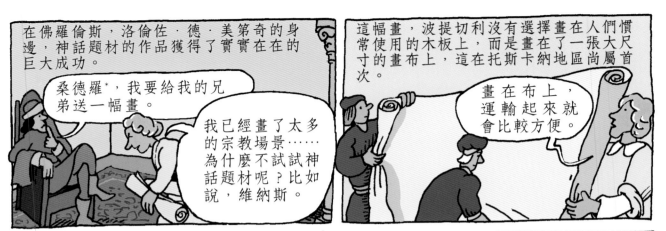

在佛羅倫斯，洛倫佐·德·美第奇的身邊，神話題材的作品獲得了實實在在的巨大成功。

桑德羅*，我要給我的兄弟送一幅畫。

我已經畫了太多的宗教場景……為什麼不試試神話題材呢？比如說，維納斯。

這幅畫，波提切利沒有選擇畫在人們慣常使用的木板上，而是畫在了一張大尺寸的畫布上，這在托斯卡納地區尚屬首次。

畫在布上，運輸起來就會比較方便。

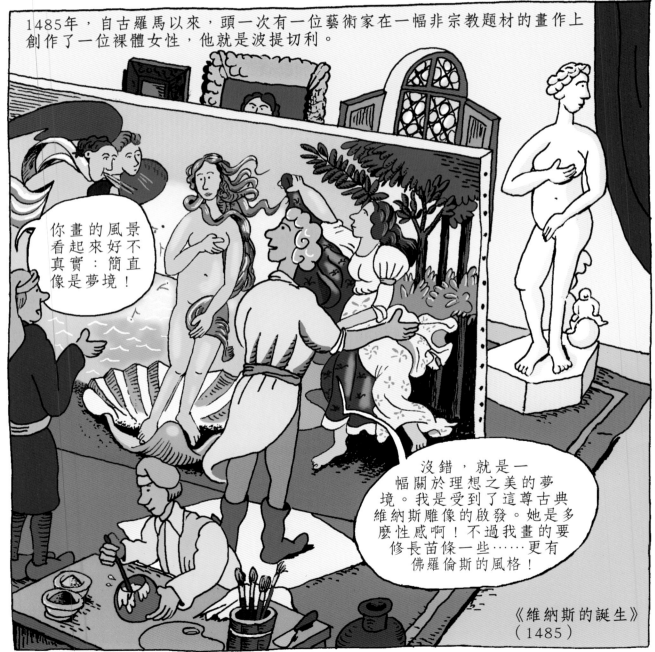

1485年，自古羅馬以來，頭一次有一位藝術家在一幅非宗教題材的畫作上創作了一位裸體女性，他就是波提切利。

你畫的風景看起來好不真實：簡直像是夢境！

沒錯，就是一幅關於理想之美的夢境。我是受到了這尊古典維納斯雕像的啟發。她是多麼性感啊！不過我畫的要修長苗條一些……更有佛羅倫斯的風格！

《維納斯的誕生》（1485）

*桑德羅·波提切利（1445-1510），義大利畫家。

那時在歐洲北部，世俗題材的畫作也開始出現了。咱們去看看《貴婦人與獨角獸》這幅壁毯吧，離這兒挺近的……

克呂尼博物館

潘勒韋廣場
→
每日開放
周二閉館

獨角獸？真實存在嗎？

壁毯一般用來做室內裝飾，因此顏色很多彩。《貴婦人與獨角獸》這幅壁毯的主題啊，是關於五官：視覺，聽覺，嗅覺……

我好喜歡這些小兔子！

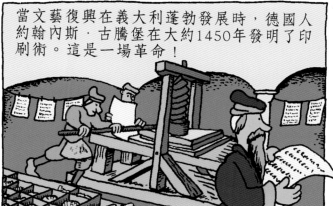

當文藝復興在義大利蓬勃發展時，德國人約翰內斯·古騰堡在大約1450年發明了印刷術。這是一場革命！

那是書籍的開端對嗎？

對。印刷的書籍，裡面有文字和圖畫。揭開了藝術史的新篇章！

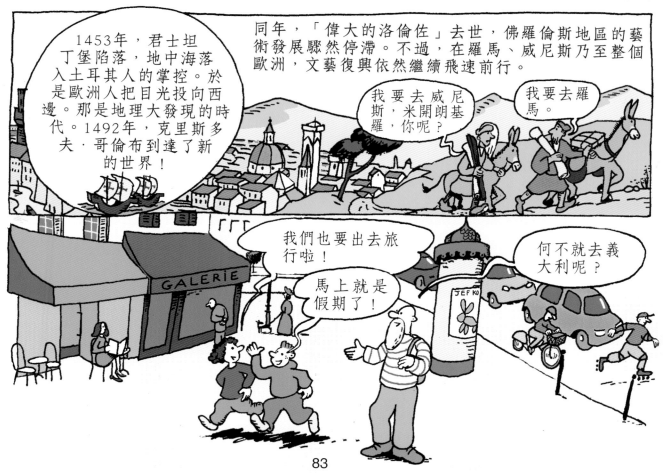

1453年，君士坦丁堡陷落，地中海落入土耳其人的掌控。於是歐洲人把目光投向西邊。那是地理大發現的時代。1492年，克里斯多夫·哥倫布到達了新的世界！

同年，「偉大的洛倫佐」去世，佛羅倫斯地區的藝術發展驟然停滯。不過，在羅馬、威尼斯乃至整個歐洲，文藝復興依然繼續飛速前行。

我要去威尼斯，米開朗基羅，你呢？

我要去羅馬。

我們也要出去旅行啦！

馬上就是假期了！

何不就去義大利呢？

史前藝術

 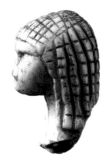

「布拉桑普伊」的維納斯

由於髮型的原因，她也被稱為「戴兜帽的女士」。被發現於朗德省（法國西南部）布拉桑普伊的教皇洞穴。它雕刻於22000多年前，猛獁象象牙製，高3.6厘米。現藏於聖日爾曼昂萊國家考古博物館。

鹿角投槍器

這件物品被發現於多爾多涅省的馬德萊納岩棚，那裡是與馬格德林人生活相關的最重要的考古遺址之一。馬格德林人生活在韋澤爾河畔，慣於獵取馴鹿。

這件鹿角投槍器製成於約西元前15000年。現藏於多爾多涅省的萊塞齊耶德泰阿克·西勒伊國家史前博物館。

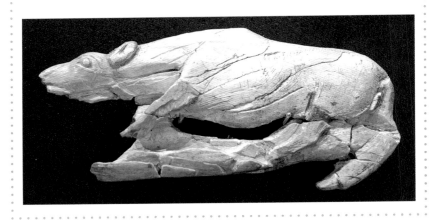

維倫多夫的維納斯

這尊石灰石製小雕像高11厘米，於1908年在奧地利被發現。大約製成於西元前29500年。現藏於奧地利維也納的自然歷史博物館。

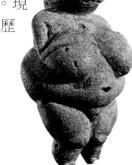

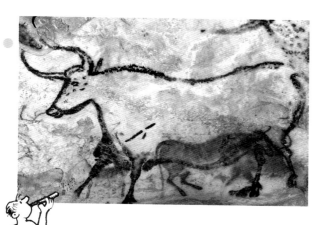

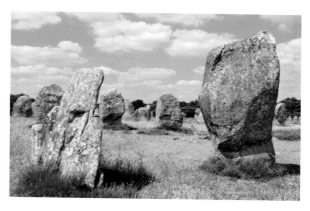

拉斯科洞穴

不管從壁畫數量還是審美價值來看，拉斯科洞穴都是史前裝飾洞穴中最重要者之一。內藏的壁畫和雕刻作品誕生於西元前18000年左右。洞穴坐落在多爾多涅省的維澤爾河谷中，離馬德萊納岩棚不遠。洞穴目前不對公眾開放，不過我們可以欣賞到逼真的複製品。

卡納克巨石陣

在布列塔尼的卡納克市，矗立著近四千根巨石：糙石巨柱、石棚、石頂小徑等綿延分布了四千米之長。這個巨石陣誕生於新石器時代，約西元前4000至3500年，它們可能是被用於聖所或喪葬場地。

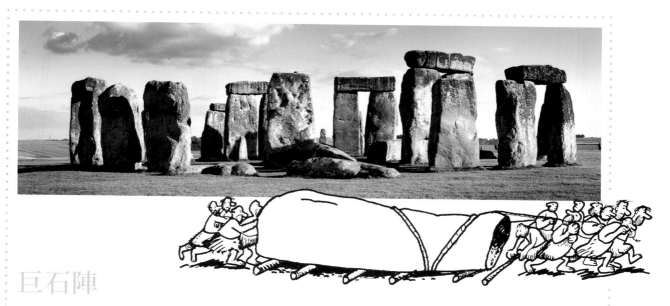

巨石陣

這一處史前巨石陣由眾多巨石排列的同心圓組成，約在青銅時代的西元前2800至1100年間形成。位於英格蘭南部，距索爾茲伯里不遠。

東方及古埃及藝術

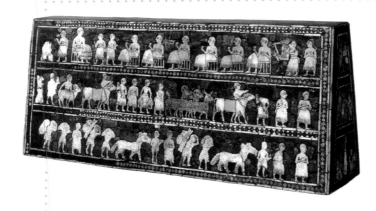

烏爾軍旗

這件物品在烏爾古城（今伊拉克境內，巴格達南部）的王族墓地中被發現，製成於西元前2650年左右。這是一個小木箱，高27厘米，長48厘米，四面鑲嵌著珠母貝、紅色石灰岩和青金石構成的鑲嵌畫。現藏於英國倫敦大英博物館。

埃比·伊爾雕像

雕像在馬瑞古城（今敘利亞境內）被發現。這件美索不達米亞的藝術傑作約製作於公元前2340年，表現的是一位正在祈禱的男人。雕像高53厘米，材料為雪花石膏，鑲嵌有青金石和貝殼。現藏於巴黎羅浮宮。

我也想要一條他那樣的裙子！

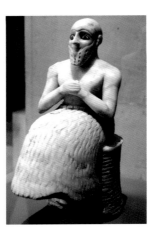

漢摩拉比法典

漢摩拉比說過……

不止說過，還寫下來啦！

這座高高的石碑是由巴比倫國王在西元前1792年至1750年間樹立起來的，後成為美索不達米亞文明的標誌。它是古代世界流傳至今最為完整的一部歷史文學作品和法律文集。其材質為玄武岩，是一種黑色的、非常堅硬的石頭，高達2.25米。現藏於巴黎羅浮宮。

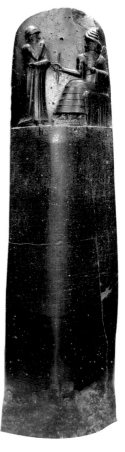

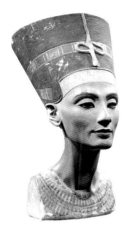

娜芙蒂蒂胸像

雕像高50厘米，約在西元前1350年完成。先用石灰岩雕刻，後在其上覆蓋石膏，再進行繪製。這尊胸像被發現於阿瑪納遺址——這座城市正是娜芙蒂蒂的丈夫阿肯那頓國王建立的。王后的面部完美對稱，除了左眼中塗成黑色的石英石丟失之外，其他部分保存完好。今天，我們可以在德國的柏林新博物館欣賞到這尊雕像。

吉薩金字塔與獅身人面像

在埃及，距離開羅不遠的吉薩高原上，聳立著位列古代世界七大奇蹟之一的獅身人面像和金字塔。該遺址在古代是一處墓地，主要在古埃及帝國（約公元前2500年）被使用。獅身人面像由石灰岩雕成，是全世界體量最大的雕塑，它長73米，寬14米，高20米。

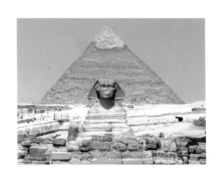

蹲坐的書記官

其實是盤腿而坐的書記官，用石灰岩雕成，上覆彩繪，高54厘米，這尊雕像是古典藝術的傑作之一。它來自開羅以南的薩卡拉，在西元前2600年至2350年間完成。目前我們對於其所代表的人物的任何資訊：名字、頭銜、生活的準確年代等等，一無所知。雕像現藏於巴黎羅浮宮。

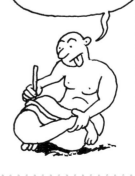

古希臘藝術

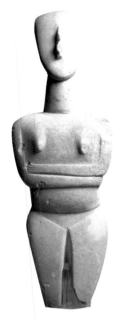

基克拉澤斯人形雕塑

此類大理石小雕像出自希臘基克拉澤斯群島。大約西元前2500年出現在克羅斯島上，一般表現的是女性或面部扁平的形象。左邊這一尊，高19厘米，藏於巴黎羅浮宮。

喪葬面具

這副金面具出土於希臘邁錫尼的一處墓穴中，曾被誤認為屬於阿伽門農王。面具高31厘米，被發現時罩在一位已逝的富有領主的頭上。面具製成於西元前1500年左右，現藏於雅典國家考古博物館。

阿納維索斯的青年雕像

這是一尊希臘古代的大理石雕塑（約西元前540年）。表現的是一位青年男子，希臘語為kouros（因此該雕像又稱阿納維索斯的庫羅斯，譯註），雕像為裸體、很高（1.94米）。此類雕塑有兩種用途：一是在神廟中，作為祭品；二是在墓地裡，標誌著此處葬有身分顯赫之人。這尊阿納維索斯的少男雕像現藏於雅典國家考古博物館。

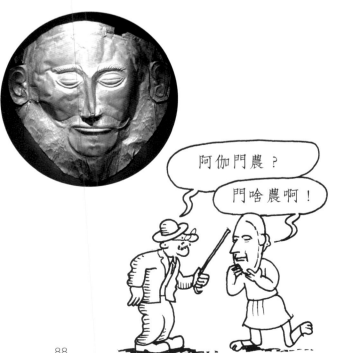

阿伽門農？

門啥農啊！

米洛斯的維納斯

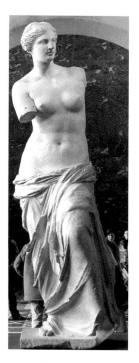

自從在基克拉澤斯群島中的米洛斯島被發現,這尊兩米高的雕像身上始終有一個謎團:她到底是希臘愛神阿芙洛狄特,還是海洋女神安菲特里忒?這尊雕像用大理石雕成,完成於西元前100年左右,以其螺旋型上升的體態和髖部以下流暢厚重的衣褶,革新了雕塑藝術。現藏於巴黎羅浮宮。

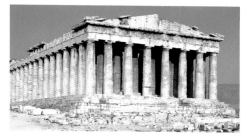

實在是美呆了!

阿基里斯與埃阿斯玩骰子

這尊高61厘米的大瓶子是由製陶師埃克塞基亞斯製作的,他在上面簽上了自己的名字。它誕生於西元前530年的雅典地區,是黑繪陶器技術最精緻的典範之一:希臘英雄們的故事被以非常細節化的片段表現出來。它收藏在梵蒂岡博物館的格列高利伊特魯里亞館中。

帕德嫩神廟

帕德嫩神廟坐落於希臘雅典的衛城——意即「高處之城」。這座巨型的大理石建築是獻給貞潔雅典娜的,她是雅典城的保護神,同時也是戰神和智慧女神。建造帕德嫩神廟本是為了保護其中著名的雅典娜雕像以及雅典城的珍寶,雕像是以克里斯里凡亭技術(即用金和象牙)製作的,如今它們都已不見了。

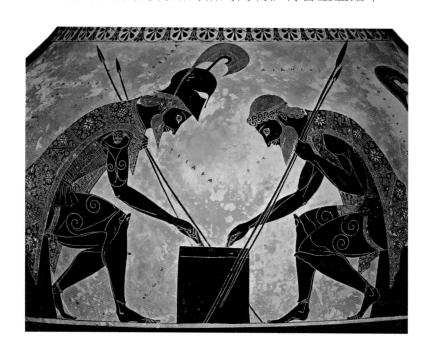

我被人偷走了!

雅典娜

古羅馬藝術

致敬凱撒

尤里烏斯·凱撒像

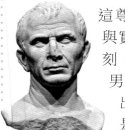

這尊尤里烏斯·凱撒胸像是與實體同樣大小的大理石雕刻，表現了一位日漸老去的男性。2007年從羅納河中出土，實際製作時間也許是西元前46年，這可能是最古老的一件表現凱撒的作品。現藏於法國南部羅納河畔的阿爾勒考古博物館。

有了這件護胸甲，我就不會有任何危險了！

第一門的奧古斯都像

這尊大理石雕像被稱為「第一門的奧古斯都像」，在羅馬北部的一座別墅裡被發現。製作於西元14年，應是以一尊更古老的青銅雕像為模本。奧古斯都大帝被塑造成正向軍隊訓話的將軍形象，並採用了古希臘雕刻家波留克列特斯在西元前440年左右發明的「對立式平衡」姿勢。雕像現藏於梵蒂岡博物館。

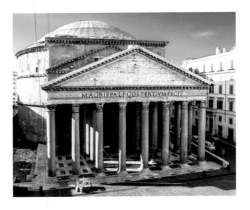

萬神殿

最初，羅馬的萬神殿本是一座神廟，是獻給古代宗教中的所有神祇的。它建於西元前1世紀，多次在火災中被損壞，後在哈德良皇帝統治下被徹底重建，隨後改成了基督教堂。神殿的穹頂之大，在古代世界首屈一指（直徑43米）。萬神殿堪稱建築史上的一大奇蹟。

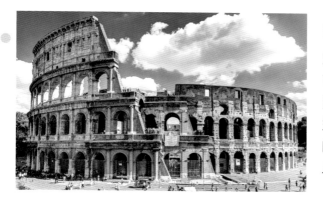

羅馬競技場

這是一座大型的圓形劇場,坐落在羅馬市中心。最多可容納75000名觀眾,是古羅馬式建築工程中最宏大的傑作之一。這項工程於西元80年完工,由於當時它的旁邊有一尊皇帝尼祿的巨型雕塑,所以競技場的名稱「柯洛塞姆」就來源於「巨型」(colosseus)一詞。

亞歷山大馬賽克畫

這一幅大型馬賽克地板畫是在義大利南部的龐貝發現的,製作於西元前2世紀末期,反映的是亞歷山大大帝發起的伊索斯戰役,可能受到了一幅希臘繪畫的啟發。作品由約二百萬顆馬賽克拼成,只用了四種顏色:黃色、紅色、黑色和白色。加上邊框,鑲嵌畫總長5.8米,寬3.1米。 現展出於那不勒斯國家考古博物館。

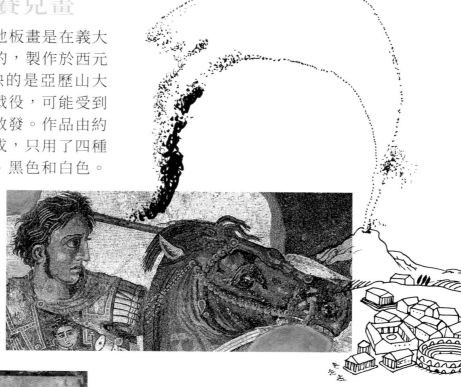

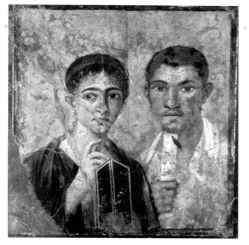

麵包師夫婦濕壁畫

這幅濕壁畫(高65厘米,寬58厘米)與前作一樣,作者未知,表現的是龐貝城的一對中產夫婦,可能是麵包師特倫提烏斯·內奧與妻子。這幅濕壁畫繪於公元45年至60年間,如今也收藏於那不勒斯國家考古博物館。

中世紀藝術

聖索菲亞大教堂

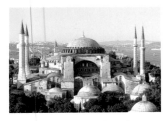

聖索菲亞（在希臘語中，索菲亞表示「神聖的智慧」）是一所基督教的大教堂，位於土耳其的伊斯坦堡。大教堂建於6世紀查士丁尼皇帝統治下，在15世紀時變成了清真寺。這座裝飾得富麗堂皇的大型建築是受到了羅馬萬神殿和基督教巴西利卡式教堂的影響。其建築風格被稱為拜占庭式，它對後來的阿拉伯、威尼斯和奧斯曼的建築師也產生了影響。

凱爾斯書

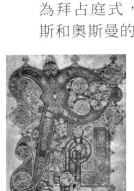

這部書以拉丁語寫成，在西元800年左右由愛爾蘭凱爾特文化影響下的基督教僧侶製作，是一部精美的手抄書。內含340頁被裁成33厘米長、25厘米寬的羊皮紙。其中在編號為34r的那一頁（見左側圖），首次出現了由Chi和Rhô（即希臘字母χ和ρ）組成的著名的花體縮寫，這兩個字母在希臘語中是「基督」一詞的前兩個字母。本書現藏於愛爾蘭都柏林聖三一學院圖書館。

巴約掛毯

巴約掛毯是11世紀的一件刺繡作品，繡在一條長約70米、寬50厘米的亞麻布上。它描繪了諾曼第公爵征服者威廉攻佔英格蘭，從而成為英格蘭國王的事蹟。這幅作品製作於1066年至1082年間，是這一歷史事件獨特而精美的證明。這幅掛毯現藏於法國諾曼第的巴約掛毯博物館。

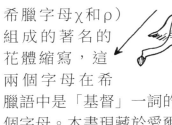

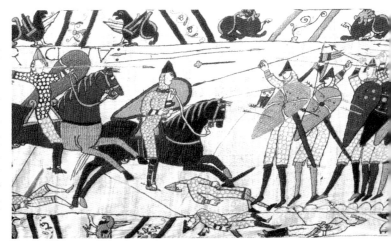

孔克修道院教堂

聖富瓦教堂是隸屬於修道院的一座教堂，坐落在法國南部的孔克，建造於1041年，是羅曼藝術的一件傑作。教堂的名氣來自於大門上的門楣雕塑及所藏加洛林時代的珍寶。教堂西側的大門上，一道深厚的拱簷遮蔽著下方的門楣，那裡雕刻著末日審判的場景（12世紀）：基督端坐正中寶座，他的右邊是被選中將去往天堂的人，左邊則是要入地獄的人。

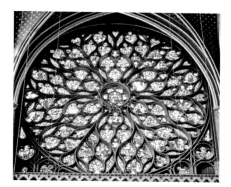

巴黎聖禮拜堂的玫瑰花窗

這座聖禮拜堂是應聖路易國王的要求建造的，用來存放他自1239年起購買的基督聖物。　教堂西側牆上，這面巨大的玫瑰花窗建造於1485年至1495年，照亮了高高的禮拜堂。花窗直徑9米，為火焰哥德式，用六片朝向正中莊嚴基督的紡錘形空間，講述了聖經新約《啟示錄》——關於世界末日的故事。

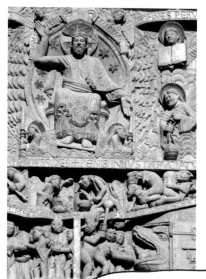

向左走還是向右走呀？

向右吧，那是天堂的方向。

約翰二世頭像

這幅畫的完成時間稍早於1350年，表現的應當是法蘭西未來的國王約翰二世（好人約翰）。側面像的構思，是受到了硬幣上的頭像的啟發。這可能是第一幅法蘭西國王的畫像。畫像最底層是一塊櫟木板，其上覆蓋了一層薄布，然後再覆蓋上石膏塗層，之後才用蛋彩畫法完成，畫作長60厘米，寬44厘米。現藏於巴黎羅浮宮。

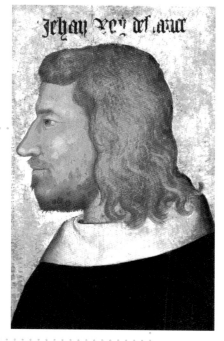

文藝復興時期藝術

喬托濕壁畫

下面這幅圖是義大利畫家喬托‧迪‧邦多內在帕多瓦斯克羅維尼禮拜堂（也稱埃萊娜教堂）所畫的系列濕壁畫之一角。在這座建於14世紀初的哥德式禮拜堂裡，喬托用極為明亮而微妙的色彩，尤其是藍色，繪出了新約中聖母和耶穌的生活。畫中人物的表情，以及充滿情感的動作姿態，令喬托成為義大利畫派的開創者。

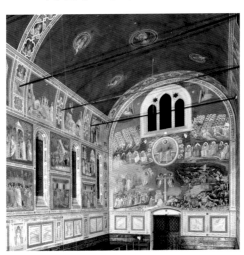

豪華時禱書

《貝里公爵的豪華時禱書》是大約1410年時貝里公爵向來自尼德蘭的林堡兄弟訂製的祈禱書。在約1480年時由其他的藝術家完成。這本手抄書含有66幅大的和65幅小的細密畫。左下角這一幅選自月曆部分。如今可以在法國尚蒂伊城堡孔代博物館裡的圖書館欣賞到這本書。

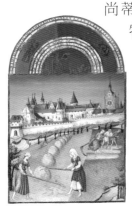

阿爾諾芬尼夫婦像

這幅作品創作於1434年，由弗蘭德斯畫家揚‧凡‧艾克執筆，表現的是定居布魯日的義大利富商喬凡尼‧阿爾諾芬尼及其未來的妻子，繪於二人婚禮期間。凡‧艾克是首位為商人階層、中產者畫像的畫家。這幅作品（82厘米×60厘米）因其細膩程度、光線的運用，以及豐富的細節，給人留下深刻的印象。畫作採用了木板油畫技法。現藏於倫敦國家美術館。

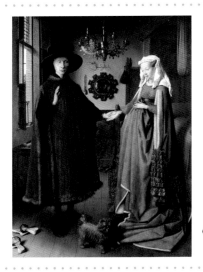

……阿爾諾芬尼夫婦和他們的愛犬像！

大衛銅像

雕塑家多納泰羅的青銅雕塑《大衛》創作於1430年至1432年間。它被認為是古典時代以來第一尊大型裸體青銅鑄件，是由當時佛羅倫斯的統治者科西莫·德·美第奇訂購的。雕像為真人大小（高158厘米），裸體、圓雕，觀者可以從各個角度欣賞。其體態極為自然，軀體柔韌，不過他的情緒顯得神秘莫測。這尊雕像現藏於佛羅倫斯巴傑羅美術館。

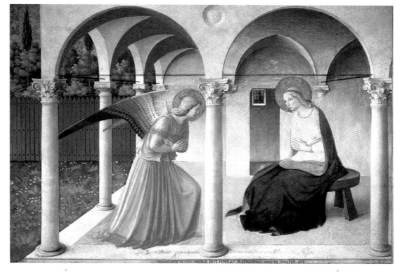

聖馬可修道院的天使報喜圖

這幅濕壁畫由綽號弗拉·安傑利科的僧侶圭多·迪·彼得羅繪於1450年左右，位於佛羅倫斯的聖馬可修道院內。畫幅長216厘米，寬321厘米。弗拉·安傑利科力求將文藝復興時期發明的透視法、寫實法與中世紀流傳下來的色彩及象徵畫法結合起來。

維納斯的誕生

這幅畫作出自佛羅倫斯畫家桑德羅·波提切利之手，約完成於1485年，現藏於佛羅倫斯烏菲茲美術館。波提切利本以宗教題材畫聞名，後受到希臘羅馬神話啟發，創作了這幅非宗教的圖景。從海中升起的維納斯，是女性第一次裸體出現在畫中——宗教畫裡的夏娃形象除外。該作品採用蛋彩畫法，畫在一張大尺寸的布面之上（172厘米×278厘米）。

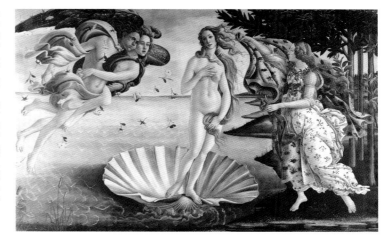

詞彙表

修道院（Abbaye）：僧侶或修女們生活的地方。基督教修道院往往由一座教堂、一個內院及其他起居用建築組成。

洞穴藝術（Art pariétal）：山洞或岩棚牆壁上的繪畫或雕刻。

蛋彩畫（Peinture a tempera）：以水和雞蛋為材料的繪畫作品。

巴西利卡（Basilique）：古羅馬人用作集市或聚會場所的一種高大建築。巴西利卡是後來基督教堂的原型。

淺浮雕（Bas-relief）：牆面上的雕刻。

主教堂（Cathédrale）：管理著多所教堂的教士——主教所在的教堂。

柱頭（Chapiteau）：柱子頂端加粗的部分，上面承載建築物的梁或蓋頂、楣飾等。柱頭上可以用雕塑加以裝飾。

典籍抄本（Codex）：將多頁手抄件裝訂在一起的冊子，是西方書籍的原型。

對立式平衡（Contrapposto）：一種身體的站姿：直立，一腿膝蓋彎曲，一腿伸直。

書籍彩畫（Enluminures）：手抄本中的裝飾畫。鍍金色的使用往往是為了給文本增加亮度。

濕壁畫（Fresque）：在牆上作畫的一種技法。新刷一層熟石灰泥壁之後，畫家要趁塗層未乾時在上面作畫。

透明塗料（Glacis）：畫作上幾乎透明的一層顏料，能夠增加色彩的深度。

聖像（Icône）：宗教畫，底色往往是鍍金色的。

青金石（Lapis-lazuli）：這種藍色石頭磨成粉狀後是一種非常明亮的藍色顏料。

贊助人（Mécène）：資助藝術家或思想家創作的富人。

色素（Pigments）：粉末狀，與膠水混合後可繪出彩色畫作。

壁柱（Pilastre）：嵌入牆中的柱子，底端是柱基，頂端是柱頭。

斑岩（Porphyre）：有紅色或綠色斑點的石頭。

世俗的（Profane）：非宗教的。

聖骨／聖物（Reliques）：聖人或殉教者的遺骨，亦或曾屬於他們的物品的遺存，非常受人尊崇。

祭壇畫（Retable）：放置於教堂的祭壇之後的、縱向的，常由多幅畫作組成。

圓雕（Ronde-bosse）：可以多方位、多角度欣賞的立體雕塑。

石碑（Stèle）：直立的高大石板，上面往往刻有題詞或碑文。